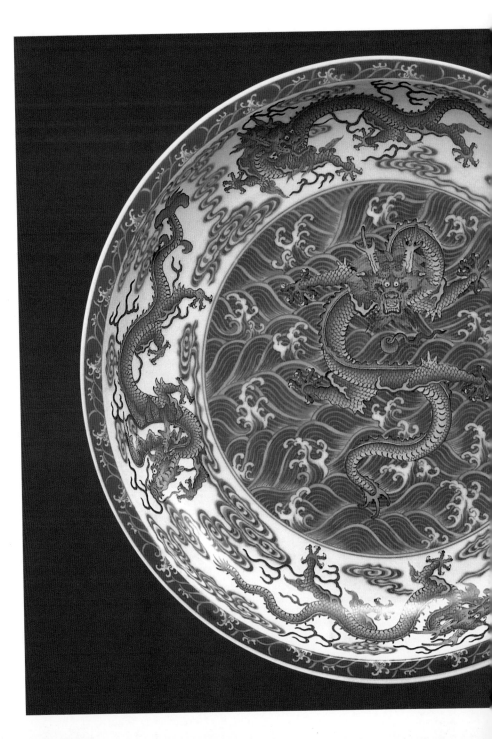

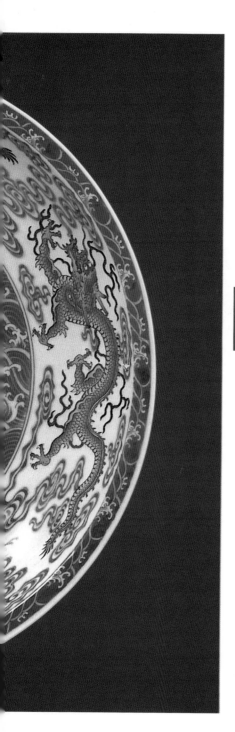

中華陶瓷導覽

中國明清瓷器

閻冬梅著　藝術圖書公司印行

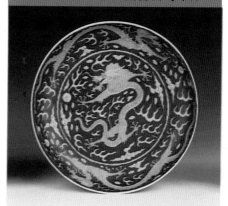

中國明清瓷器

目錄

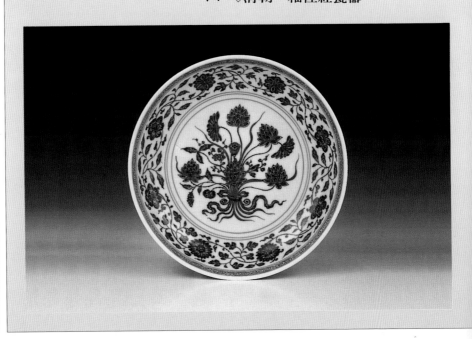

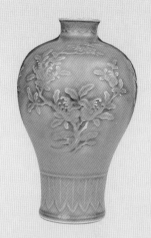

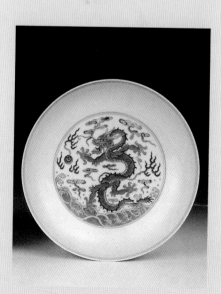

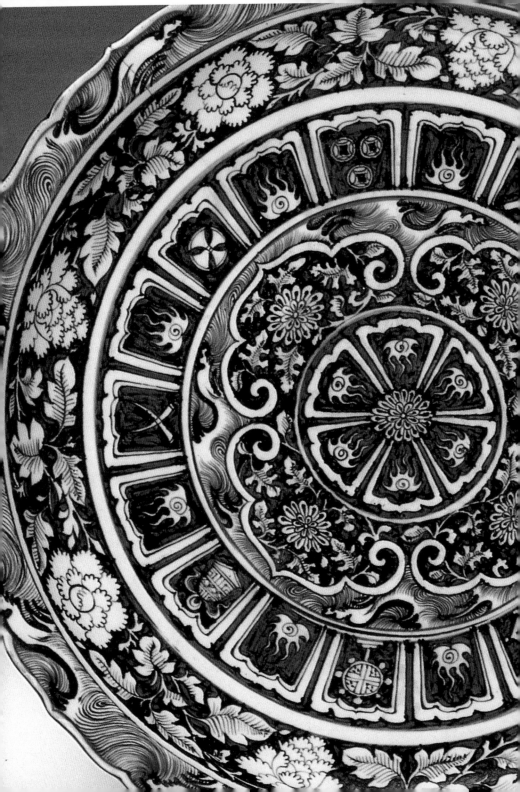

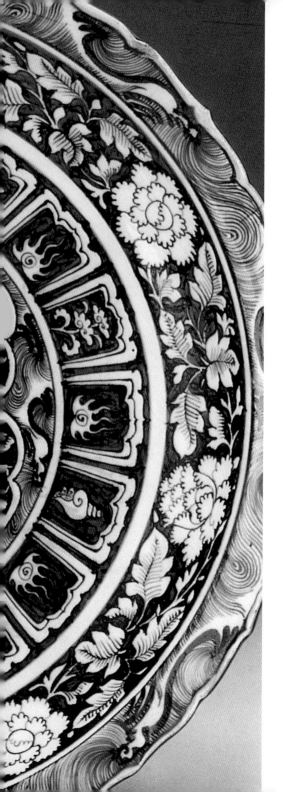

壹

明・清 青花・釉裡紅

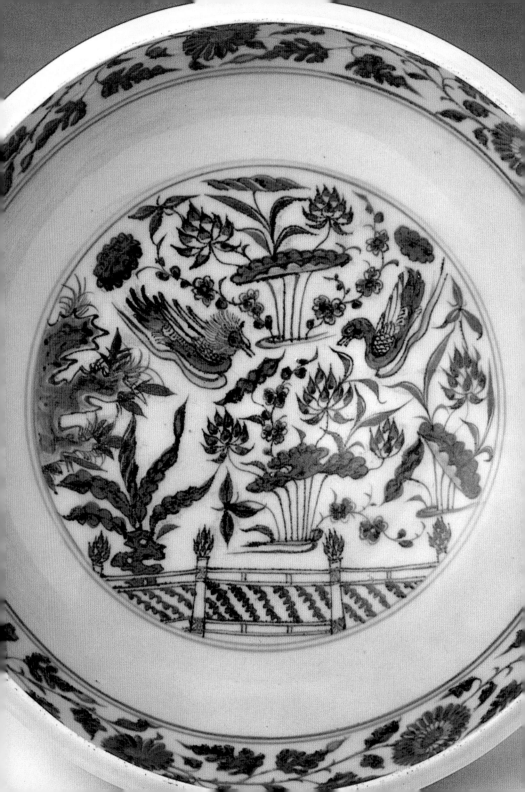

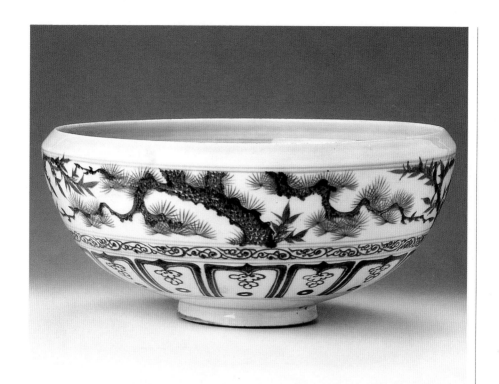

青花瓷器是最富有東方民族風情的瓷器品種，自其產生以來備受世人的青睞，它是中華民族文化藝術寶庫中一顆璀燦的明珠，在世界文化藝術史上占有極重要的地位。

青花瓷，是以化學元素鈷（Co）作呈色劑的高溫釉下彩瓷，先以青料（含氧化鈷礦物質）在瓷坯上描繪紋飾，然後施透明釉，在高溫中（1280°C）一次燒成。

青花瓷器採用中國傳統水墨畫的技法，色調明快，藍白相映，典雅秀麗，取材豐富，給人以賞心悅目的藝術享受。

青花瓷的風格階段

青花瓷在明清兩代景德鎮瓷器生產中占有很大比重。由於各個時期採用的青花料不同，繪畫風格的變化，生產工藝的不斷提高，形成了青花瓷的幾種風格，不同的歷史階段。

釉裡紅，是以化學元素銅（Cu）作呈色劑的高溫釉下彩瓷，其燒製工藝與青花瓷相似，但由於銅需要在還原氣氛中才能燒成紅色，這比青花瓷的生產又增加了難度，因此，燒製出色彩艷麗的釉裡紅產品需要很高的工藝技術，明清景德鎮工匠成功地掌握了這一項燒製技術，生產出多種釉裡紅產品。

◎明永樂、宣德‧青花瓷器

明初洪武朝歷時三十一年，曾在景德鎮建立御窯廠，但在傳世品中典型的洪武青花瓷的數量很少，色澤多數灰暗，裝飾圖案以花卉爲主，特別多見扁菊花紋，龍紋開始出現輪狀五爪的形象，器型以大罐、大盤、梅瓶、玉壺春瓶及盤、盌爲主，其中之佳作已接近永樂、宣德官窯器。

「蘇麻離青」創造青花「黃金時代」

永樂、宣德時期是明代青花瓷生產的「黃金時代」。這一時期的青花瓷器，以其胎釉精細、青花濃艷、造形多樣、紋飾秀美而久負盛名。

青花色澤濃艷是永樂、宣德青花瓷器的共同特徵，其原因是使用了進口青料─「蘇麻離青」。

永樂、宣德青花瓷所用青料最早見於《窺天外乘》中記載：「我朝則專設於浮梁縣之景德鎮，永樂、宣德年間，內府燒造，迄今爲貴。其時以棕眼、甜白爲常，以蘇麻離青爲飾，以鮮紅爲寶」。

經過科學分析，這種青料是屬於高鐵低錳的鈷土礦，是由當時的波斯地區引進的，與國產高錳含量的鈷土礦有顯著不同。永樂、宣德年間，三保太監鄭和曾七次出使西洋，隨船帶去了許多中國瓷器，同時也從那裡帶回了燒製青花瓷所需的青料─「蘇麻離青」。

「永樂‧青花花卉紋雞心盌」（圖‧1），即是使用這種青料，色澤濃艷深沉，青料咬入胎骨，點點黑色鐵銹斑將透明釉和胎體融爲一體，幾乎見不到釉層，用手觸摸，在鐵銹斑處有凹陷的感覺。

用「蘇麻離青」繪畫的青花圖案常有暈散現象，有些還相當嚴重，一般而言，永樂青花比宣德青花更明顯，如「永樂‧青花纏枝蓮紋壯罐」（圖‧2）青花深沉，有濃重的暈散效果。

國產青料無鐵銹斑點

永樂、宣德時期部分採用國產青料燒製的青花瓷器，呈色淺淡泛灰，無鐵銹斑點及暈散現象，見「宣德‧青花一把蓮紋大盤」（圖‧5），呈色特點與進口青料不同，但裝飾風格相同。

永樂、宣德時期的青花瓷器以「蘇麻離青」彩繪的濃艷深沉型青花瓷最爲典型。

這一時期青花瓷的裝飾圖案，以四季花卉、折枝花菓、瑞菓紋、松竹梅、

❶【永樂・青花花卉紋雞心盌】

　　口徑16cm，高9cm。直口，腹部漸收呈雞
心狀，造形優美。盌內外皆繪有三層紋飾，
內心主題紋飾爲纏枝花卉圖案，畫筆流暢，
自然生動，是永樂青花瓷器的典型器物。

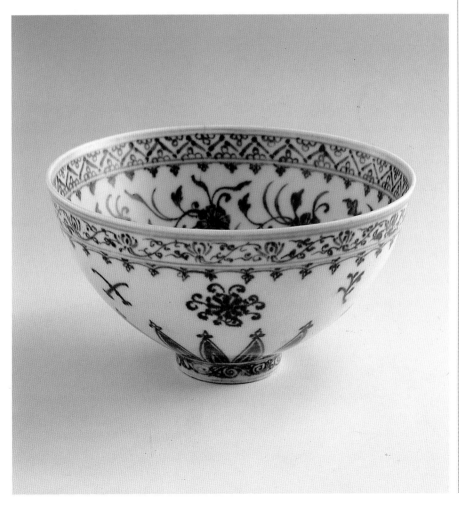

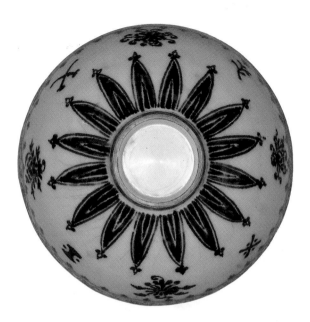

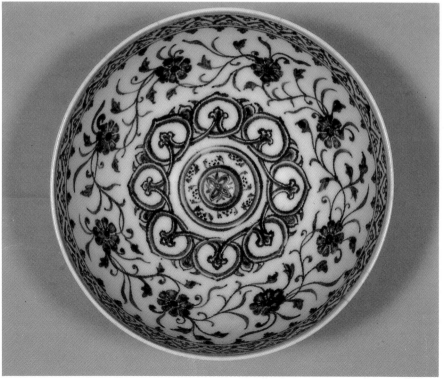

❷【永樂・青花纏枝蓮紋壯罐】

口徑11cm，高19cm。口底相當，腹部粗壯呈筒型。通體紋飾分為七層，上下對映，中部繪纏枝蓮花紋，青花濃重深沉，色澤暈散，如中國傳統水墨畫的效果。壯罐器型端莊大方，樸實無華，在傳世品中很少見，是極其珍貴的品種。

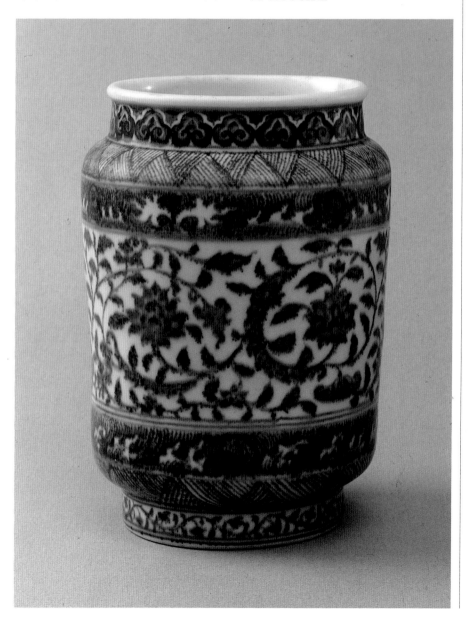

❸【永樂・青花折枝花菓紋梅瓶】

口徑5cm，高29cm。造形古樸典雅，肩飾　　　組折枝花菓紋，以桃、石榴、荔枝等組成的
蓮瓣紋一周，底邊繪蕉葉紋，主題紋飾爲幾　　瑞菓圖，是明淸瓷器上常見的紋飾。

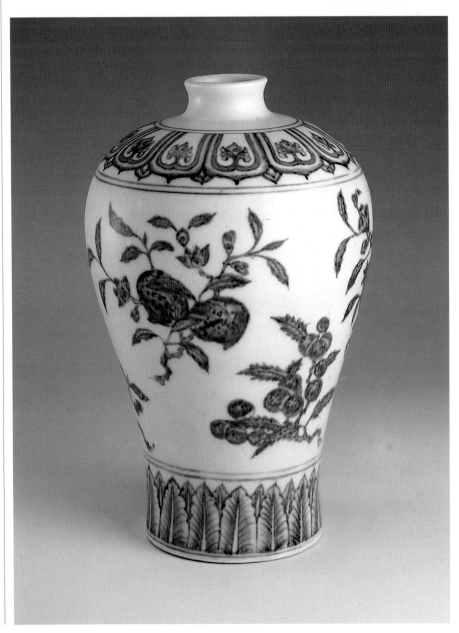

明・永樂　青花折枝花果紋梅瓶
1986年11月19日　蘇富比香港秋拍
高：36.5cm　編號：209
拍出價：770萬港幣

永樂青花拍賣寵兒
仟萬名瓷您見過？

　　明成祖永樂主政廿二年，在位期間政治修明，經濟發展，他本人酷愛青花瓷，尤其對於元朝青花的精緻與優美非常精專，永樂窯以「開創與再新」爲極致，也可以說明永樂青花瓷，是承襲元的遺風，再展現明永樂的精美產品。

　　永樂窯青花由於國外引進「蘇麻離青」，一改元青花粗獷之風，變得清新秀麗，製品體薄而胎堅，釉面瑩潤畫面簡潔，紋飾新穎工整，動物題材減少植物增多，青白相間，穿插自然。

　　永樂青花在拍賣市場出現的機會不多，尤其大型的「梅瓶」更稀見，1986年11月蘇富比秋拍，編號・209的「明・永樂青花折枝花果紋梅瓶」，拍賣價約爲台幣2千6百多萬。而編號・34的「明・永樂青花雙耳雲龍紋扁壺」，以約2千5百多萬台幣拍出。

　　藝術何價？天價也！君不信千元台幣堆1千多萬該是青花名瓷幾倍高呢？

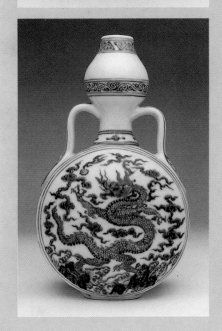

明・永樂　青花雙耳雲龍紋扁壺
1986年11月18日　蘇富比香港秋拍
高：25.8cm　編號：34
預估價：139萬～162萬港幣
拍出價：715萬港幣

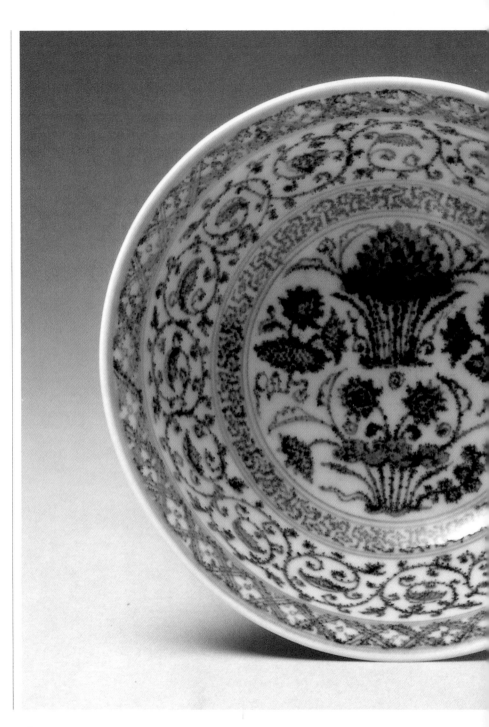

❹【永樂‧青花蓮池紋盌】

　　盌內心繪蓮花水藻圖，外壁畫纏枝葉紋，紋飾疏密有致，色澤鮮艷略有暈散，釉如凝脂。盌底繪有雪花狀的六角形圖案款，這是永樂青花器特有的裝飾。現藏上海博物館。

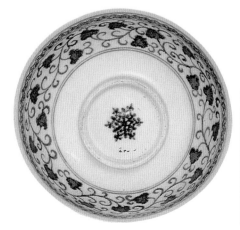

一把蓮等紋飾為主。相對而言，永樂青花瓷的圖案布局疏朗有致，宣德青花瓷圖案繁密。

龍紋在這一時期，尤其是宣德青花瓷上大量使用，有團龍、海水龍、飛翼龍、夔龍及龍鳳紋等。

由於使用「蘇麻離青」料有暈散現象，往往會使人物形象模糊不清，因此，這一時期的青花瓷器上的人物圖案極少。

梵文青花的精緻紋飾

永樂、宣德青花瓷中還有少量以梵文裝飾的精緻器物，如北京故宮珍藏的「宣德‧青花梵文出戟式蓋罐」，其造形奇特。罐內底書「大德吉祥場」，外圍蓮花瓣一周，內書梵文，蓋內裝飾與罐內底相同。外壁書梵文一周，其文字與臺北故宮收藏的「宣德‧青花僧帽壺」、西藏薩迦寺的「宣德青花淨水盌」等，器上所書文字含義完全一樣，是由宮廷特命御窯廠燒製的宗教法器。

青花造形豐富為明瓷之冠

永樂、宣德青花瓷造形豐富為明之冠，既有傳統造形，如梅瓶、玉壺春瓶、各式執壺、僧帽壺、罐、盤、盌等，又有新創器形，如綬帶葫蘆瓶、花澆、水注、天球瓶、永樂壓手盃、宣德石榴尊等。

永樂青花尤以造形優美著稱，以「永樂‧青花折枝花菓紋梅瓶」（圖‧3）為例，梅瓶早在宋代已有生產，當時只是盛酒用器，元代時梅瓶肩部變得豐滿，但仍以瘦長為主，並逐漸向裝飾器轉變，到了明代永樂時期梅瓶造形更加豐滿圓潤，古樸穩重而不失優美俊秀，是明代早期梅瓶的典型器物。

濃厚異族風情的器物

永樂、宣德時期還有一些帶有濃厚異族風情的器物造形，如青花瓷中的鏤空香薰、無檔尊、八方燭臺、折沿盆等器，與西亞伊斯蘭地區生產的許多銀器、陶器造形十分相近，應是當時海外貿易發展的產物，是專為外銷阿拉伯人或為賞賜而特製的產品，為永樂、宣德時期所獨有的器物造形。

瓷器上書寫帝王年號款始於明代永樂年間，青花瓷器中目前僅見「永樂‧青花壓手盃」上有款。明‧谷應泰的《博物要覽》記載：「永樂年造壓手盃，中心畫雙獅滾球，球內篆書『大

❺【宣德‧青花一把蓮紋大盤】

　　直徑40cm，高7.5cm。盤沿內斂，是永樂、
宣德時期典型的收口式大盤，內外壁繪纏
枝四季花卉，內心畫一把蓮紋圖案。釉質肥
厚，胎質細膩。

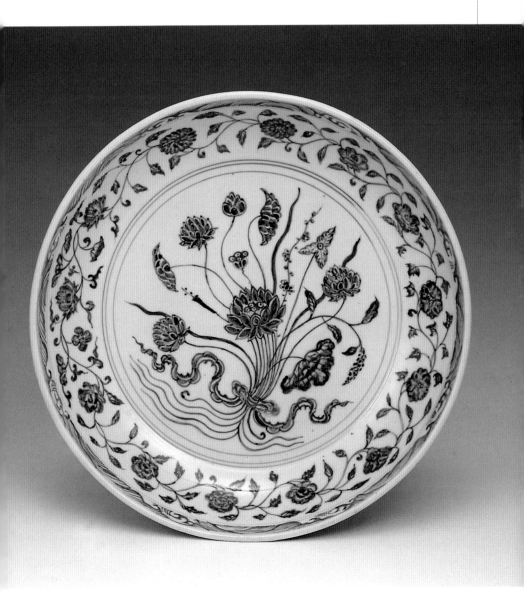

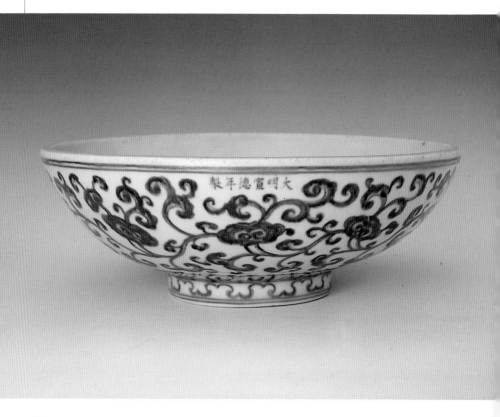

❻【宣德・青花纏枝靈芝紋鉢】

直徑28cm，高10cm。內素白無紋，外壁繪纏枝靈芝紋，畫筆酣暢，自然豪放。外壁口沿書「大明宣德年製」楷書橫款。

明永樂年製』六字或四字，細若粒米者爲上品，鴛鴦心者次之，花心者又次……」。

現今傳世品中僅見「永樂年製」四字篆書款，款識規範，如出一人之手，字體結構緊湊，柔和圓潤。

此外，永樂青花瓷還有一種特殊的「六角形」花樣款，見「永樂・青花蓮池紋盌」（圖・4），這一款識有青花和金彩兩種式樣。

宣德款識滿器身

宣德時期瓷器上盛行書寫帝王年號款，並有「宣德款識滿器身」之說。款識隨器物造形的不同而在不同部位落款，常見書款方式有：器底款，外額款，肩部款，內心款。此外，還有在耳部、頸部、柄流等處落款。

宣德青花款識雖大小不一，但都很工整，以晉唐楷書爲主，字體蒼勁有力，所書「德」字在「心」上少「一」橫，見「宣德・青花纏枝靈芝紋鉢」（圖・6）。

傳世品中極少見有宣德篆書款，在景德鎮明永樂、宣德御窰廠遺址發掘中，出土了兩件帶有「宣德年製」篆書款的青花殘器，其風格與「永樂」四字篆書款相同，應是宣德早期的落款方式。

「永宣青花」一脈相承

永樂、宣德青花瓷器，因其造形、釉色、紋飾等皆是一脈相承，常被統稱爲「永宣青花」，但若仔細分辨，仍可見其細微差別。

永樂青花瓷造形秀美，胎體較輕，紋飾疏密有致；而宣德青花瓷造形豐富，胎體略重，圖案繁密粗獷。永樂器絕大多數無款，宣德有年款的器物較多。

宣德之後的正統、景泰、天順三朝期間，宮內政變不斷，朝廷無瑕顧及景德鎮御窰廠的燒造，這一時期的傳世品以民窰器爲主，其中有一大批以琴棋書畫、攜琴訪友等，人物故事爲主題紋飾的青花瓷器，其畫面特點是以大片雲霧幻景做背景，人物瀟灑飄逸，有如在僊境中雲遊。

「天順・青花訪賢圖大罐」（圖・7），主題紋飾爲「文王訪賢」和「三顧茅廬」兩幅歷史故事圖畫，畫筆簡捷，人物形象生動，仍有宣德青花人物之風韻，這種形象在明中期以後逐漸發生變化。

成化青花玲巧・秀雅之美

成化時期青花瓷的生產進入一個新的階段，一改永宣時期雄健豪放的風格，而以玲巧秀雅聞名於世。

成化時期,開始使用國產青料—「平等青」，又稱「陂塘青」，呈色淡雅，很適於繪畫工細圖案。「成化・青花夔龍紋盌」（圖・8），色澤典雅，與永宣濃艷型青花有明顯區別。

繪畫採用勾勒渲染法，這一繪畫風格一直沿襲到弘治和正德早期，紋飾圖案無論是人物、動物、花草都有如工筆畫一樣，纖細工整，線條柔和，是明中期官窰青花瓷器的基本特徵。

明正德晚期已開始使用回青料，因此，這一時期有部分是色澤濃艷泛紫的青花瓷器，是明中期到明晚期青花瓷生產的過渡階段。

明三朝官窰青花共同紋飾

成化、弘治、正德三朝官窰青花瓷器有許多共同的裝飾花紋，如折枝花卉、蓮池游龍、香草龍、穿花龍、嬰戲圖、飄帶人物等圖案。

此外，也有各自的特色，成化時尤喜用香草龍（又稱夔龍）、三秋圖、花鳥紋、梵文圖案，人物圖案仍有前朝遺風，見「成化・青花八僊人物圖大罐」（圖・9），背景襯托有少量雲紋，雙線勾勒暈染工藝細膩。

弘治時期人物圖案則以纖細飄逸的仕女圖、高士圖爲主。

穿花龍是這一時期官窰青花瓷上最有特色的龍紋圖案，例如「正德・青花穿花龍紋盤」（圖・10），以往叱咤風雲、威武凶猛的蛟龍，在這一時期卻常常被禁錮在蓮花池中，這是明中期龍紋裝飾的特點。

正德青花出現阿拉伯紋飾

正德時期出現了大量以阿拉伯文作主題紋飾的青花瓷器，甚至以阿拉伯文書寫底款，這在明清兩代任何一朝都不曾有的。

由於正德皇帝尊崇「清真」習俗，伊斯蘭教盛行，在這種歷史背景下得以產生大量以阿拉伯文裝飾的瓷器，以阿拉伯文裝飾的青花瓷器，有山形筆架、膽瓶、花插、燭臺、插屏及盤等器物。

成化、弘治、正德三朝製瓷工藝各有千秋，成化、弘治官窯器釉質肥厚，光澤細潤有玉質感，尤其是成化瓷釉有如美玉，胎體輕薄，製作精細，以中小型器物為主，如盤、盌、盃、瓶、小罐等器，形式簡樸，造形秀美。

正德青花瓷釉面稀薄

正德瓷器釉質不如前兩朝細膩，尤其是中晚期製品的釉面更加稀薄，而且白中泛青，以「成化・青花八僊人物圖大罐」和「正德・青花穿花龍紋盤」相比，後者雖有四字官窯款，為典型的官窯器，卻遠不如前者的釉質肥厚白潤。

正德青花瓷造形在這三朝中最為豐富，出現了各式瓶、花觚、執壺、各式蓋盒、香爐及文房用具等器物，為嘉靖、萬曆時期瓷器形制的進一步豐富奠定了基礎。

三朝官窯款識形態

成化、弘治、正德三朝官窯款識形態各異。成化款絕大多數是「大明成化年製」六字兩行楷書款，款外圍以雙圈或雙框，字體拙樸，排列錯落有致，這一絕妙之處使後人難以模倣。

成化款外圈、框緊束款字，而後代歷朝所做款識在圈、框與款之間留有一定空隙，因此，可作為鑑定真假成化器之依據。

成化青花瓷還有少量六字橫寫楷書款，書於較大青花盤的外壁。

弘治官窯款一般為「大明弘治年製」六字雙圈楷書款，也有少量「弘治年製」四字款，字體清秀，筆畫纖細，排列規整，很有特色。

正德官窯款最常見的是「大明正德年製」和「正德年製」楷書款，「德」字的「心」上無「一」橫，與宣德官窯款寫法相似，也正是從明正德開始出現了寫宣德年款做宣德瓷的製作。

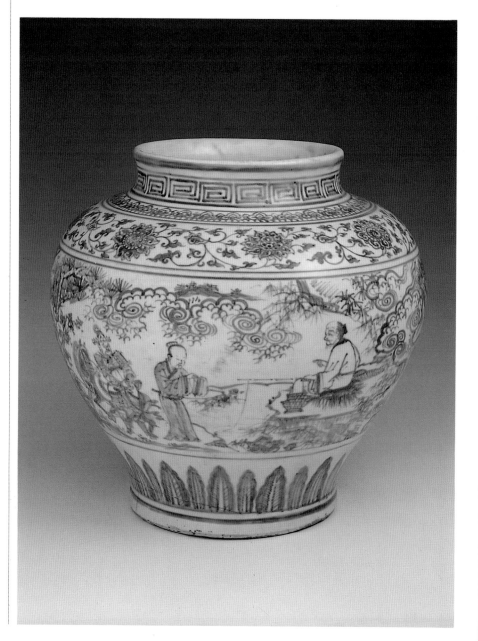

❼【天順‧青花訪賢圖大罐】

口徑19.5cm，高34cm。罐的腹部繪有兩組歷史人物，一組是西周「文王訪賢」，請姜子牙出山，一組是三國劉備「三顧茅廬」，拜會諸葛亮。人物繪畫生動，筆墨傳神，寓意深刻。

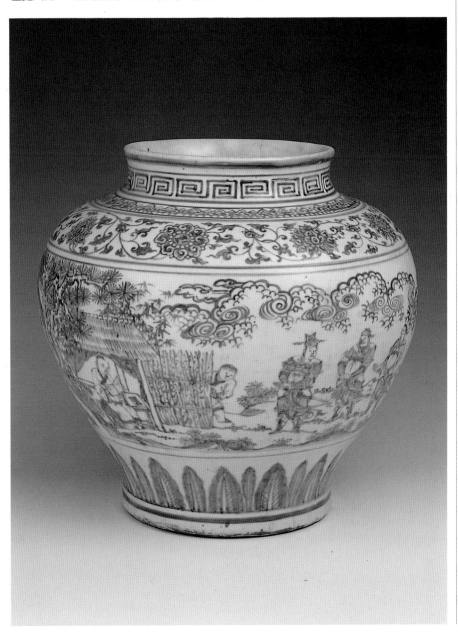

❽【成化·青花夔龍紋盌】

盌外壁繪四條夔龍口吐蓮花狀,又稱「香草龍」。始自明宣德年間,成化時最為流行,脛部畫貫套花紋,色澤淡雅明快,是國產平等青料的典型呈色,底有「大明成化年製」青花款。現藏上海博物館。

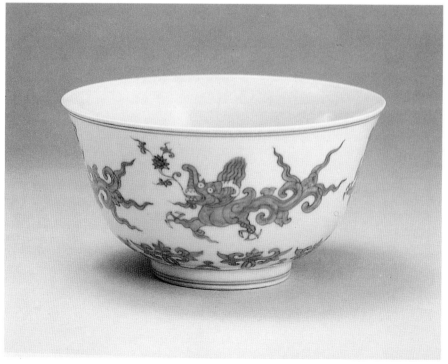

參考資料❷

明・成化　青花纏枝花卉紋碗
1987年5月20日　蘇富比香港春拍
直徑：15cm
拍出價：550萬港幣

明・成化
青花纏枝花卉紋碗
1981年5月20日　蘇富比香港春拍
直徑：14.5cm
拍出價：407萬港幣

世界上最貴青花碗
花卉枝葉曼妙生姿

《唐氏肆考》：「神宗尚器，御前有成杯一雙，值錢十萬，明末已貴重如此」。

成化的鬥彩，小而巧，精而貴，成化的青花也不要小看，就像這二件，

和通常家用小湯碗同大小，明成化的青花碗，1987年在香港都拍到550萬港幣，折合台幣近2千萬，乖乖，差不多可以買台北中上級公寓。

明神宗愛瓷，喜歡小而巧的，不像永樂大而莊，由於成化窰的青花，開始採用外國與國產混合材料，由於畫手高明，彩料精，筆意取元人筆意，雖然祇畫一些纏枝花卉紋，但枝葉藤蔓曼妙，婀娜生姿，雖然是小碗、小碟，也都精美萬分。

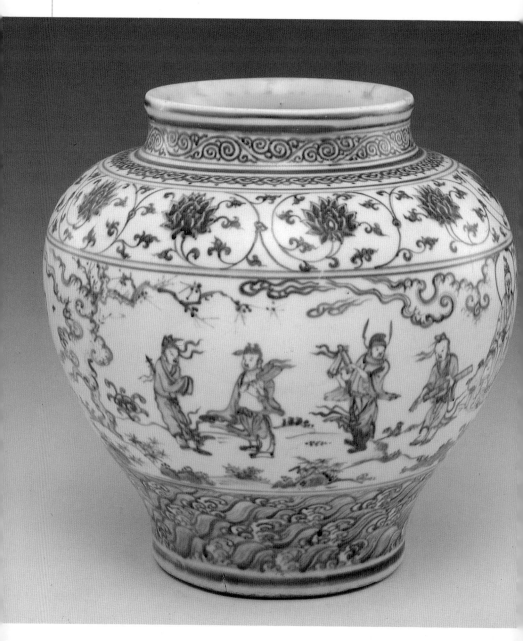

❾【成化‧青花八僊人物圖大罐】

口徑19cm，腹圍33cm，高35cm。釉面肥
厚有如堆脂，主題紋飾是中國道教的八僊

人物圖，繪工精細，人物生動傳神，衣袖隨
風飄拂，是成化時期人物繪畫的代表作品。

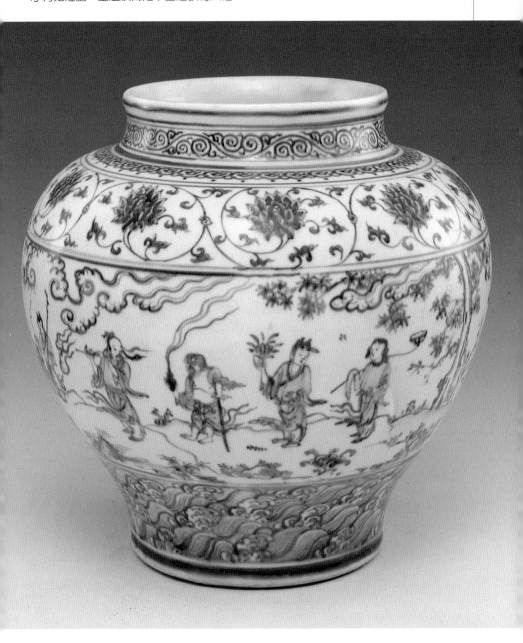

⑩【正德・青花穿花龍紋盤】

　　直徑24.7cm，高4.5cm。盤內外通繪穿花龍紋圖案，龍身細長，雙目並行排列，又稱「眼鏡龍」，是明代中期龍的典型形象，穿花龍圖案流行於整個明朝，明中期尤為盛行。

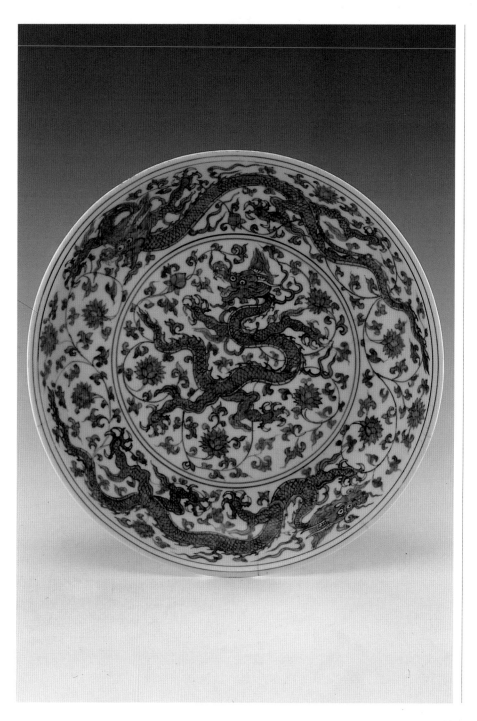

嘉靖、隆慶、萬曆前期的官窯青花瓷皆以「回青」料繪畫圖案。回青含鈷量高且雜有銅的氧化物，因此呈色濃艷，藍中泛紫，若單用回青料則色散而不收，需與「石子青」料配合使用，才能產生幽青深翠的清晰圖案。

「回青」色濃藍中泛紫

《江西大志・陶書》記有青料配方「每兩回青加石青一錢，謂之上青；四六分加，謂之中青；十分之一，謂之混水，……中青用以設色則筆路分明；上青用以混水則顏色清亮」。「嘉靖・青花開光人物圖大罐」（圖・11）正是這種配方產生的效果。

青花艷麗，藍中泛紫，既不同於明早期濃重深沉的色調，也沒有明中期柔和淡雅的藍色，是明代後期官窯青花瓷器的典型器物。

「回青」料絕，改用「浙料」

隆慶和萬曆前期官窯青花瓷仍採用「回青」料，萬曆後期由於回青斷絕，改用浙江產青料（簡稱「浙料」）。

《明實錄》神宗三十四年記載：「描畫瓷器，須用土青，惟浙青為上，其餘廬陵、永豐、玉山縣所出土青，顏色淺淡，請變價以進，帝從之」。

可見，萬曆三十四年時景德鎮官窯已在使用浙料燒製青花瓷器。用浙料燒製的青花瓷器，呈色淡雅明快，形成了晚明青花瓷的新特色。

嘉靖的「官搭民燒」制度

嘉靖時期開始實行「官搭民燒」制度，過去為御窯廠專用的青料通過不同途徑流散到民間，官窯專用紋飾也為民窯所用，而民間富有生活情趣的人物故事、山水花鳥、嬰戲圖等紋飾也大量出現在官窯青花瓷器上，豐富了官窯青花瓷的裝飾內容，如「嘉靖・青花獅子繡毬紋罐」（圖・12）即採用了民間傳統娛樂活動的題材。

「萬曆・青花人物圖盤」（圖・14）是典型的官窯青花器，構圖大膽，繪畫巧妙，類似的器物在臺北故宮也有收藏。

這一時期青花瓷器仍以龍紋為主要裝飾內容，但此時的龍紋已逐漸變得蒼老無力，繪製草率，填塗暈染常常溢於雙勾輪廓線之外，如「嘉靖・青花雲龍紋盤」（圖・13），這種現象在明晚期青花瓷器上很普遍。

嘉靖、萬曆時期瓷器裝飾圖案的另

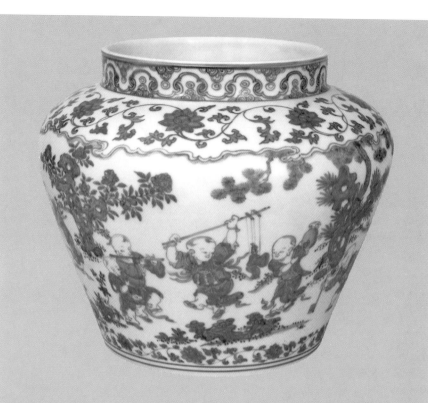

參考資料❸

明・嘉靖　青花嬰戲圖大罐
1989年11月14日　蘇富比香港秋拍
高：32cm　編號：31
拍出價：352萬港幣

嘉靖青花嬰戲大罐
回青色釉幽蒨而美

明嘉靖開始把景德鎮官窯督陶官改用地方官，御器廠規模日益龐大，建制也上軌道，青花、五彩甚爲發達。

嘉靖青花選料精，再加上正德從雲南獲得了回青，剛好使用到此時青花瓷胎上，呈色濃郁，幽蒨而美。

嘉靖青花，由於回青料的應用，它有一個特色，色澤淺淡的藍色和藍中泛紫的色調，沒有像成化、宣德窯青花的濃麗明顯，也許由於色淺產生暈散效果，但由於胎質致密，不僅紋飾精細，而且胎體端莊。

清雍正很多仿明嘉靖之青花，胎體較鬆散，釉質過白，釉面氣泡多，青花暈散現象較多，筆觸死板呆滯。

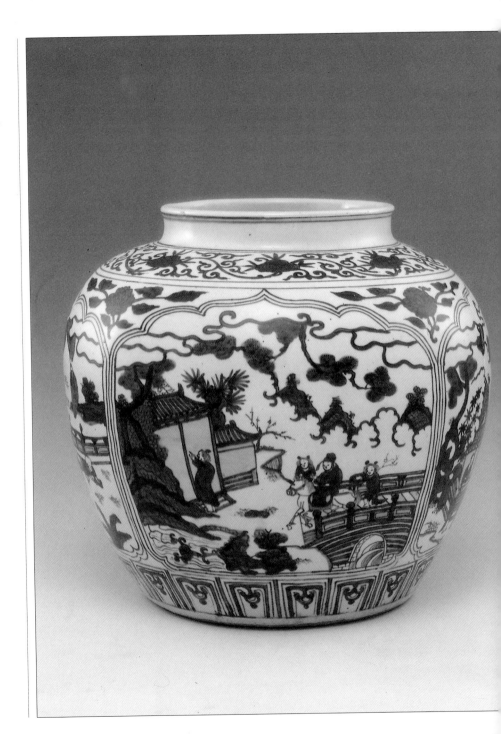

　　口徑20.8cm，腹圍39cm，高35cm。罐身紋
飾分爲三層，主題紋飾是四組開光人物圖
案，呈色濃艷，藍中泛紫，是採用回青料燒
製的典型的青花瓷器。

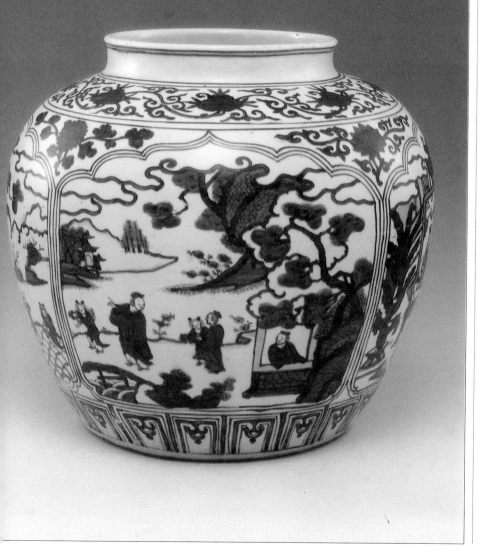

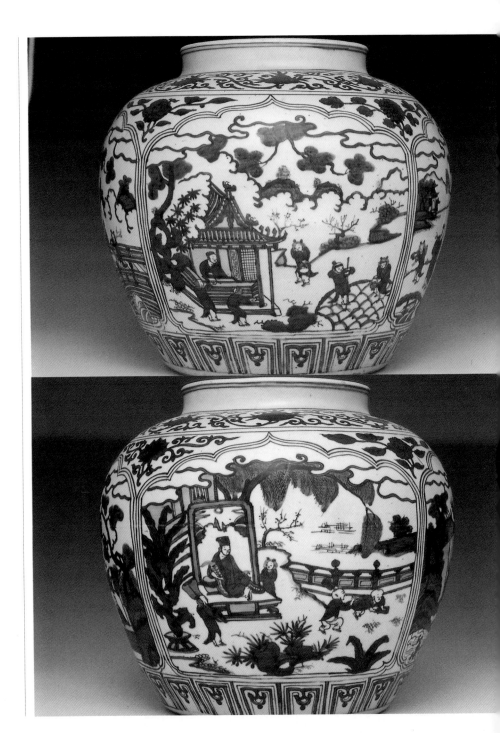

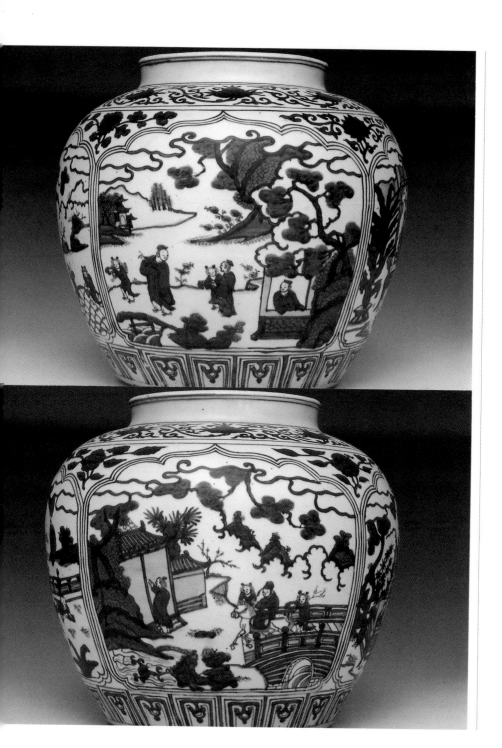

⑫【嘉靖·青花獅子繡毬紋罐】

口徑7.3cm，高12.8cm。繪有兩組獅子滾繡毬圖案，獅子形象憨態可掬，生動形象，是民間繪畫藝術與陶瓷工藝的完美結合。

⓭【嘉靖・青花雲龍紋盤】

直徑19.4cm，高4cm。色澤濃艷泛紫，內心繪一蒼龍遨游祥雲之中，龍紋既無永、宣時期的凶猛之勢，亦無成、弘時期的精細之工，描繪草率，蒼老無力，是明晚期青花瓷器上常見的形象。

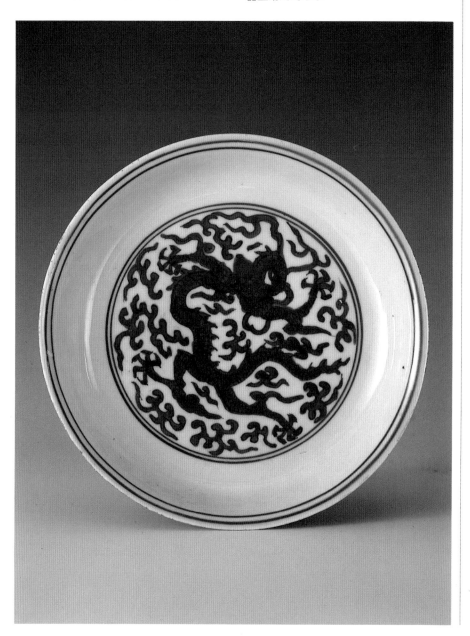

⑭【萬曆‧青花人物圓盤】

　　直徑23.5cm，高4cm。內外壁分別繪有兩組龍鳳紋飾，盤內心是一幅人物圖案，繪一趕考武生於岸邊候船，盤右上方雲紋中繪有一身著朝服官帽人物，夢想他日中舉，衣錦還鄉。這類仕途人物圖案是明後期比較有特色的裝飾紋樣。盤底書有「大明萬曆年製」款，是官窰之精品。

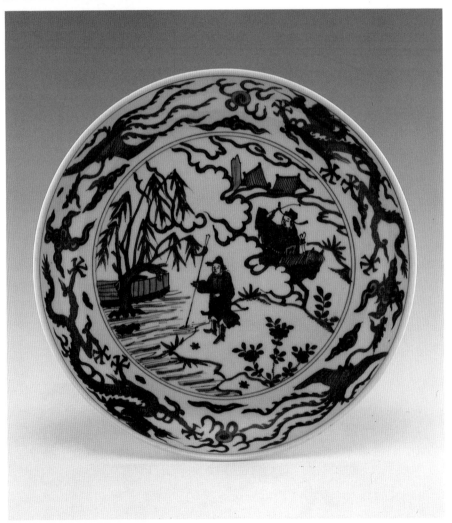

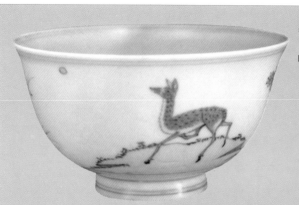

青色狼藉流於民間
明萬曆倣品通宣德

明萬曆青花創意不足,倣款大行其道,且以倣宣德款和天順款爲專長,原因是明早期瓷土和青料,被官方壟斷,高嶺土爲官方霸佔,民窰也神通

廣大,所謂「青色狼藉,有司不能察,流於民間」。

本領通天是萬曆倣宣德一絕,當時官窰不行,民窰以燒倣品,最普遍是倣宣德窰,像這件明萬曆燒製,但下宣德款「青花鹿紋小碗」,設色淡雅,行筆簡練,層次分明,是件很美的國畫小品。

一突出特徵,即是有着濃厚的道敎色彩,在瓷器上大量出現道敎八儸、老子講經、靈芝托八卦、雲鶴紋,甚至以樹木、花枝纏繞成「福」、「壽」等字樣,這種裝飾在明代其他時期是很少見的。

嘉靖時期出現的壺·瓶·罐

嘉靖時期有大量方形器物出現,將壺、瓶、罐等器製成多稜形或四方形,製作難度遠高於一般瓶、罐的燒製。

隆慶時亦創造出一些新穎的器型,如提梁壺、各式蓋盒等器,都很有特色。萬曆瓷器造形日臻豐富,除日常用之盌、碟、鐘、盞,祭祀用之邊、

豆、盤、簋,觀賞用之瓶、盒、罐、壺,還有筆管、屏風、棋盤、棋罐等文房和娛樂用品。可見當時製瓷工藝已達到了相當高的水平。

嘉靖、隆慶、萬曆三朝官窰款識,基本上形成了固定格式,多爲六字兩行楷書款,嘉靖、萬曆兩朝分別爲「大明嘉靖年製」、「大明萬曆年製」,唯隆慶一朝傳世品中多以「造」代「製」,寫成「大明隆慶年造」。

自嘉靖開始,民窰除寫本朝年號款外,出現了大量的四言吉祥款,如富貴長春、金玉滿堂、玉堂佳器、萬福攸同等等,多寫在盤、盌底部,這種吉祥款在晚明民窰器上大量使用。

◇明末清初・青花瓷器

明朝天啓至清朝順治時期，景德鎮官窯生產陷於停頓，民窯生產成為製瓷業的主流。

明末清初青花特色
這一時期青花瓷器可分為兩類：

一類是製作粗糙，繪畫草率的盤、盌及香爐等佛前供器，青花呈色淺淡灰暗，裝飾圖案多為螭龍、花鳥、山水圖，底書「天啓年製」，「大明崇禎年製」草寫款，或是嘉靖以來的四字吉祥款及各種花押款，香爐等供器則多寫有干支紀年款。

另一類則是青花色澤青翠，有濃淡深淺之分，繪畫精細的青花瓷器，絕大多數沒有落款，僅少量有干支紀年款。

這批青花瓷器，由於與康熙時期部分呈色艷麗，色分五彩的青花瓷器相近，一直被認為是清康熙時的產品。

近年來，由於海外沉船出土了類似的青花分色、製作精細的青花瓷器，引起海內外中國古陶瓷研究家、收藏家的重視，明末清初青花瓷的研究成為一個熱門課題。

外銷瓷的興起與創新
明代萬曆以來，景德鎮青花瓷器大量外銷，在歐洲大陸掀起「中國瓷器」的熱潮，荷蘭、英國的商船大量販運中國瓷器到歐洲。據荷蘭東印度公司的記載，從1602年—1682年的八十年間，僅該公司商船運出達一千六百萬件以上，其中大部分是青花瓷。

這一時期正是官窯生產處於停頓之時，外銷瓷器的生產對景德鎮民窯製瓷業的發展起到了促進作用，過去被束縛在御窯廠內的能工巧匠，得以充分發揮其聰明才智，精心於青花瓷器製作的改進和創新。

晚明新安青花瓷的畫風
晚明時期，安徽新安地區版畫的興起，對景德鎮青花瓷畫的改進，有很大影響。

⓯【崇禎・青花沐象圖筆筒】

口徑21.5cm，高20.5cm。筆筒上下邊分別有暗刻邊飾一圈，這是明末清初青花瓷器上常用的一種裝飾技法。外壁繪有一幅完整的「沐象圖」，青花分色，深沉有致，精雕細琢。

⓰【康熙・青花花鳥紋花觚】

□徑9cm，高22.5cm。筒形花觚是明代天啓至清康熙年間比較有特色的器物造形，以青花品種爲主。所繪「竹石花鳥圖」形象生動，栩栩如生，宛若一幅精湛的工筆花鳥畫。

皖派版畫取材於民間生活、歷史傳說和戲曲小說，繪畫形象寫實，深受當時人們的喜愛，與安徽相鄰的景德鎭藝人，很快將版畫藝術運用到青花瓷畫上，形成了這一時期極有特色的青花瓷器產品。

畫工運用濃淡青花料水，分層次繪畫，所燒製出的青花即可呈現色有深淺、暈有遠近的效果，以「崇禎・青花沐象圖筆筒」（圖・15）爲例，即是以版畫爲藍本繪製的圖案，具有很高的藝術價值。

清初青花瓷的特色

明末清初這類青花分色，繪製精細的青花瓷，釉色普遍白中閃青，部分器物塗有醬口，器型以筆筒、筒瓶、花觚、香爐、淨水盌等最爲典型，繪畫圖案多爲佛教故事、羅漢像、戲曲故事等，人物故事畫面常有一些特殊的裝飾內容，如飄浮不定的雲朵，脈幹留白高大的芭蕉樹，地上茸茸的青草，盛開的合歡花，器物口沿及底邊暗刻的邊飾，這些特徵在「崇禎・青花沐象圖筆筒」上都有充分的體現。

清初順治、康熙早期有一批繪畫洞石花卉、秋葉題詩的盤、盌，和繪有花鳥紋的筒瓶，見「康熙・青花花鳥紋花觚」（圖・16），紋飾圖案生動傳神，是這一時期很有代表性的產品。

總之，明末清初時期官窰生產處於停滯階段，而民窰青花瓷生產十分興盛，並生產出一批呈色艷麗，層次分明，富有濃郁生活氣息的青花瓷器，爲康熙青花瓷器生產進入鼎盛時期奠定了基礎。

◇清代康熙・青花瓷器

康熙青花瓷器的生產分為兩大類，一類是民窰青花瓷，代表康熙青花瓷的最高成就；另一類是官窰青花瓷。

康熙寶石藍的青翠

康熙時期，景德鎮製瓷工匠提煉和使用青料的技藝日益嫻熟，燒製出有「翠毛藍」、「寶石藍」之稱的青花瓷器，康熙民窰生產的青花瓷器達到了歷史上的最高水平。

青花色澤濃艷，青翠明快，層次分明，《飲流齋說瓷》稱道：「康熙畫筆為清之冠，人物似陳老蓮、蕭尺木，山水似王石谷、吳墨井，花卉似華秋岳……。康熙人物無一不精，若飲中八僊，若十八學士，十八羅漢與夫種種故事，皆神采欲飛，栩栩欲活……。所畫怪獸最為生動，噓氣噴霧……真神品也」。

「康熙・青花送子圖淨水盌」（圖・17），是利用同一種青料的濃淡不同，有意識地渲染出深淺層次變化各異的色調，充分描繪出景物的陰陽向背、遠近疏密。

「康熙・青花瑞獸紋棒槌瓶」（圖・18）採用了繪畫中「斧劈皴」的方法，一改柔和淡雅的風格，使畫面景物更加具有力度，產生剛健險峻的效果。

康熙早期艷麗青花屬民窰

康熙早期瓷器皆不置年號款，《浮梁縣志》記載：「康熙十六年，邑令張齊仲，陽城人，禁鎮戶瓷器書年號及聖賢字蹟，以免破殘」。

因此早期瓷器大量使用花押圖記、齋堂款代替年號款。至康熙二十年以後，書本朝年款成為定製，民窰青花瓷器也開始使用，但仍以無款器物為主。

從傳世實物來看，呈色艷麗，突破傳統平塗工藝，使青花色分五彩的器物，皆屬民窰青花瓷，其紋飾內容豐富，繪畫形象生動，器型多樣。康熙青花中常見的鳳尾尊、棒槌瓶、觀音瓶等大型器物，基本上是民窰產品。

康熙中期，景德鎮御窰廠重新恢復生產。官窰青花呈色為清代特有的青翠色澤，大量傳世的康熙官窰青花瓷器呈色都很穩定，但與民窰青花瓷器相比，缺少層次變化。

傳世官窰青花瓷器以盤、盌、壺及一些文房用具為主，裝飾圖案以龍、鳳，松、竹、梅，長篇詩文詞賦，耕織圖最為常見。

⑰【康熙・青花送子圖淨水盌】

　　口徑18.3cm，高15cm。淨水盌是佛堂祠廟常用的一種供器，送子觀音圖是最受世人青睞的題材，畫中人物各具形態，維妙維肖，色彩絢麗多姿，其畫之神韻與當時名畫家之作幾無差別，是康熙青花色分五彩之代表作。

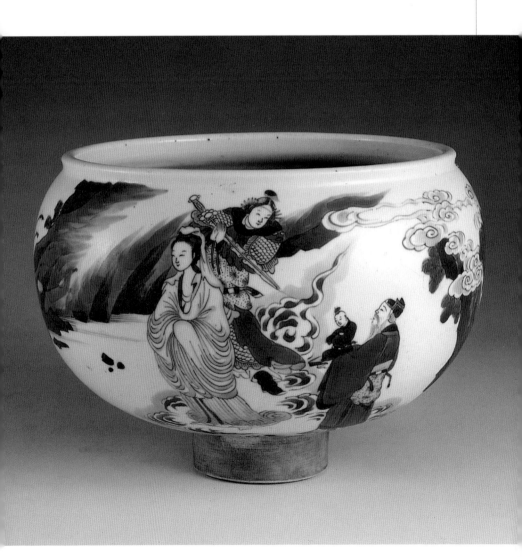

49

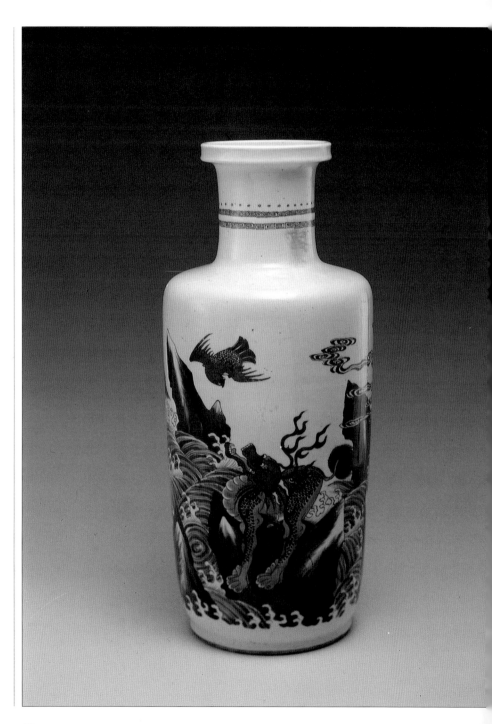

⑱【康熙・青花瑞獸紋棒槌瓶】

　　口徑12.6cm，高47cm。棒槌瓶是康熙時期特有的造形，器型規整，釉面平淨爲漿白釉。圖中山石以繪畫中常用的「斧劈皴」法描繪，陡峭石壁猶如刀削斧劈，波濤洶湧，氣勢磅礴。海中瑞獸擊浪奮進，天上雄鷹展翅翱翔，地上麒麟威武雄健，畫意新穎，獨具匠心。

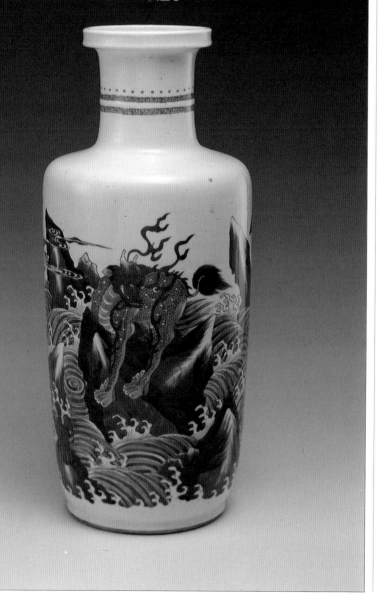

口徑18.8cm，高16cm。瓷製筆筒在康熙時期最爲盛行。外壁以淸雋規整的館閣體小楷書寫「聖主得賢臣頌」全文，末尾落「熙朝傳古」釉裡紅圖章款。

❷⓪【康熙‧青花耕耘圖盌】

盌外繪耕耘圖一幅，並配有御製五言詩一首，繪工精細，底書「大淸康熙年製」官窰款。現藏上海博物館。

康熙中期大量書寫詩文

康熙中期開始，廣開科舉，發揚漢文化，瓷器上大量書寫詩文詞賦，其中「聖主得賢臣頌」、「赤壁賦」、「後赤壁賦」、「滕王閣序」、「蘭亭集序」最爲普遍。「康熙‧青花聖主得賢臣頌筆筒」（圖‧19），頌揚康熙皇帝爲一代明君，善納賢臣。

在詩文後落有「熙翰傳古」釉裡紅圖章款，這類器物還常見有「熙朝博古」釉裡紅圖章款。大量使用文字裝飾瓷器，成爲當時的一種時尙。

康熙後期出現的「耕織圖」

康熙後期青花瓷器上出現的「耕織圖」畫面，在一定程度上反映當時社會安定，百姓安居樂業的社會現狀。

「耕織圖」最早爲南宋樓璹所繪。康熙皇帝命焦秉貞倣照重繪耕織圖，分爲耕圖、織圖兩部分，耕圖有浸種、布秧、收刈、入倉、祭神等二十三幅畫面；織圖有浴蠶、練絲、染色、成衣等二十三幅畫面，每幅皆配有五言御製詩一首。

「耕織圖」移植到瓷器畫面上，每器繪其中一幅，成爲康熙時期特殊的裝飾題材。

《飲流齋說瓷》道：「耕織圖爲康熙官窰精品，兼有御製詩，楷亦精美，聲價殆侔於雞缸也」。收藏於上海博物館的「康熙‧青花耕耘圖盌」（圖‧20）就是其中的一種。

康熙廿年後官窰的楷書款

康熙二十年以後，官窰瓷器中有相當一部分落有「大淸康熙年製」楷書款，款識字體蒼勁有力。

由於康熙青花呈色與明嘉靖青花相近，因此，在官窰器物中有部分落有「大明嘉靖年製」款的青花瓷器，其圖案、款識模倣逼眞，須結合器物造形、修足工藝等方面綜合考證。

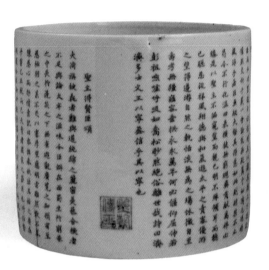

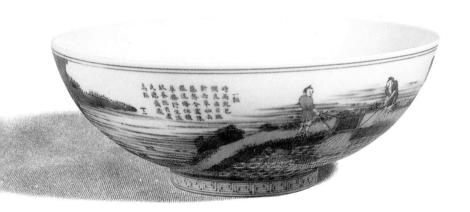

青花瓷器的生產在清雍正、乾隆兩朝仍占重要地位，帶有帝王年號款的官窯青花瓷器在這一時期占有很大比重，色調深沉，濃艷穩定的青花成為雍正、乾隆官窯青花瓷的基本色澤。

雍正青花色調深沉

「雍正‧青花雲龍紋大盤」（圖‧21）是雍正官窯青花瓷器之中最典型的器物。青花色調濃艷，象徵封建皇權的雲龍紋作主題紋飾，龍紋雖無明朝初期永宣時期的威武凶猛，卻也高壯粗大，氣勢逼人，代表著皇帝至高無上的權威。雍正時期濃艷型青花瓷多裝飾以雲龍紋、龍鳳紋、纏枝蓮、蓮托八寶紋等傳統圖案。

雍正官窯青花圖案

此外，雍正官窯青花瓷中還有一類呈色淡雅，以花卉圖案裝飾的青花瓷器，青花呈色雖無康熙時色分五彩的效果，在部分紋飾上仍能呈現出濃淡深淺不同的色階。

如「雍正‧青花折枝花卉紋盤」（圖‧22），圖案輕描淡繪，利用深淺不同的暈染，使花卉富有活潑生機，似有陰陽向背之立體感，顯然這是受當時盛行的粉彩繪畫技法的影響。至乾隆時期這種淡雅型青花瓷則極為少見。

乾隆青花濃艷色彩穩定

乾隆青花色澤基本上和雍正青花一致，以濃艷穩定的青花為主。紋飾內容除傳統紋飾外，寓意壽山福海、福壽三多的紋飾大量出現，見「乾隆‧青花福壽圖貫耳尊」（圖‧24）。

傳統紋飾中的纏枝蓮、折枝花等圖案，布局更加瑣碎繁密，成為格式化的圖案，如「乾隆‧青花折枝花菓紋梅瓶」（圖‧25）。

乾隆青花造形豐富多樣

乾隆時期青花瓷器製作的突出特點是器物造形的豐富多樣，大到落地大瓶，小到文房用具及各類玩賞品，製作精細，堪稱一絕。

「乾隆‧青花折枝花菓紋六稜瓶」（圖‧26），這類多稜瓶不同於一般圓形瓶的製作，是由數塊片狀胎體貼接而成，需要極高的製坯工藝和燒製技術，乾隆一朝有相當數量的大型器物傳世，可見，乾隆時期製瓷工藝達到了爐火純青的地步。

這一時期出現了一些新穎的器型，

如「乾隆・青花八寶紋盉壺」（圖·27），是倣照青銅器的形制，器有流、柄，壺身下承以四足。器身繪纏枝蓮托八寶紋。

據《乾隆記事檔》載，乾隆三年曾命唐英燒造宣德窰青花八寶高四足茶壺，即爲盉壺。乾隆時大器雄偉壯觀，小器靈巧秀美。「乾隆・青花纏枝花卉紋小梨壺」（圖·28），器型玲瓏秀巧，執於手中有如小巧的玩賞器。

倣照永樂、宣德的青花瓷

雍正、乾隆兩朝青花瓷器中有一批倣照永樂、宣德青花瓷風格的特色製品，如「雍正・青花纏枝蓮紋缽」（圖·23），及前面提到的「乾隆・青花折枝花菓紋梅瓶」、「乾隆・青花纏枝花卉紋小梨壺」，這類產品雖紋飾、器型均倣照明代，卻有其製作年代的特徵。

首先，採用人爲加重點染的方式產生的黑色斑點，與永宣時期由於青料含鐵過高而自然形成的黑斑有明顯區別，黑斑處沒有明代深入胎骨的凹陷現象；其次，紋飾圖案過於瑣碎，畫意拘謹有餘，流暢不足；再次，明代器型古樸莊重，清代器型俊秀輕巧。

清雍正、乾隆官窰倣永宣青花器，大多落有本朝年款，因此，只有那些無款器物方須仔細觀察，從多方面比較鑒定。

雍正官窰青花款識

雍正官窰青花瓷器款識一致，僅見有「大清雍正年製」青花楷書款，少數六字三行橫寫款，是雍正早期受康熙朝款識影響，大多爲六字兩行款，款外圍以雙圈者居多，其字體工整秀麗，爲倣宋體小楷，見「雍正・青花折枝花卉紋盤」，落有雍正青花瓷的典型官窰款。

乾隆官窰款字體楷、篆並用

乾隆一朝歷時六十年，官窰款字體變化較多，初期楷、篆兩種書體並用，綜觀乾隆一朝，則以六字三行橫寫篆體款識最爲多見。

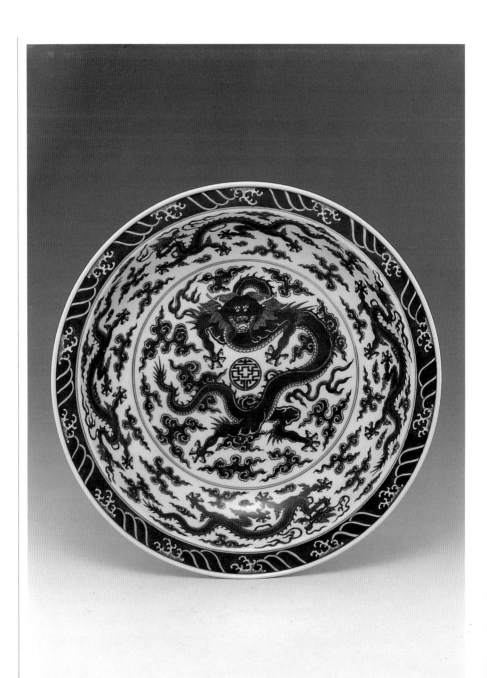

㉑【雍正・青花雲龍紋大盤】

　　直徑45cm，底徑25cm，高9cm。內壁繪雲龍紋，盤心是一正面龍擁團壽紋圖案。器型碩大，製作精湛，是難得的官窯精品。

㉒【雍正・青花折枝花卉紋盤】

　　直徑21cm，底徑13cm，高4.5cm。盤內素白無紋，外壁繪折枝梅花、桃花、牡丹三組圖案，瓷胎潔白如雪，花紋清新淡雅，藍白相映成趣。底落「大清雍正年製」官窯款。

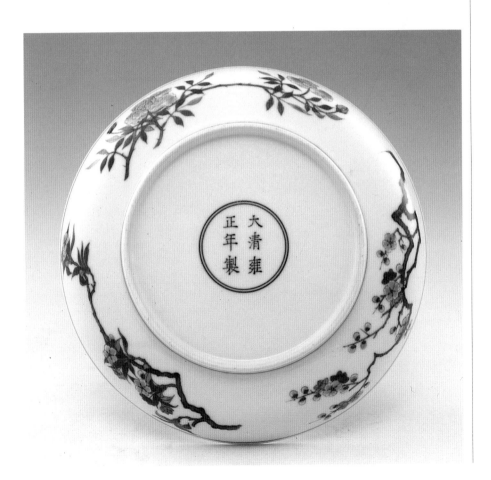

㉓【雍正‧青花纏枝蓮紋缽】

直徑29cm，高11.5cm。器型倣宣德青花缽，色澤濃艷，刻意模倣明早期「蘇麻離青」之效果，外壁畫纏枝蓮紋圖案，外口沿橫書「大清雍正年製」。

㉔【乾隆‧青花福壽圖貫耳尊】

口寬16cm，長19cm，高50cm。呈四方形，頸部有雙貫耳，通體繪纏枝蓮紋，腹部杏仁形開光，內畫九桃五蝠圖，寓意「福壽雙全」。

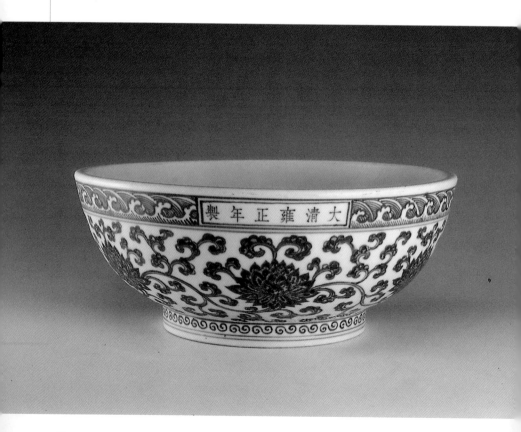

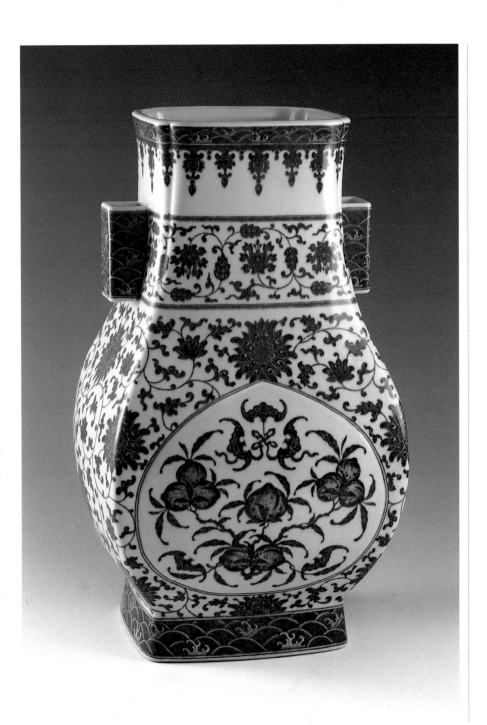

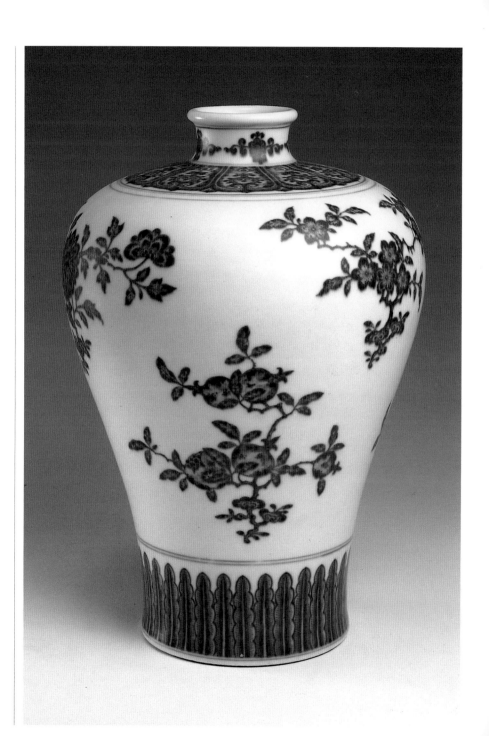

㉕【乾隆‧青花折枝花菓紋梅瓶】

　　□徑6.8cm，肩徑22.8cm，高33cm。小□外撇，肩豐圓潤，腹部漸收。瓶體繪六組折枝花菓紋圖案，底部書「大清乾隆年製」篆書款。

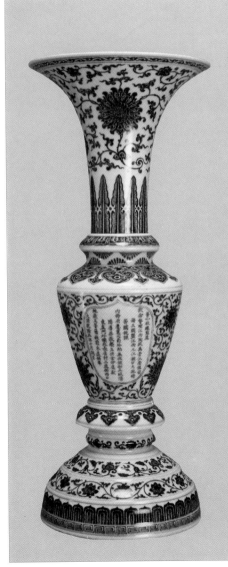

參考資料❺

清‧乾隆　青花纏枝蓮紋大尊
1989年5月16日　蘇富比香港春拍
高：64.1cm　編號：39
拍出價：330萬港幣

青花纏枝蓮紋大尊
完美無缺鎮店之寶

　　《清‧乾隆記事檔》：「同類瓷器，三朝相比，康熙胎體最薄，雍正次之，乾隆再次之。」

　　乾隆青花，硬度不如康熙，成型線條不如雍正柔和，釉面勻淨潤澤，多青白釉。

　　乾隆青花呈色分三期：前期呈色不穩，色灰、呆板，多有暈色；中期藍色純正，鮮艷穩定而明快；晚期瓷業不振，青花呈色出現「藍中泛黑，紋飾層次不清，但色澤仍然凝重沉著。」

　　乾隆中期青花，同樣型式、大小、紋飾，格比前、晚期要高出一倍。

　　這尊64.1cm高的「青花纏枝蓮紋大尊」，在1989年香港春拍會上，能拍到330萬港幣，除工整完美無缺外，非常合適大廳堂擺飾，像「鎮店」之寶威嚴。

㉖【乾隆・青花折枝花菓紋六稜瓶】

　口徑18.3cm，高65cm。瓶體爲六稜形，製作工藝精湛，色澤鮮艷，畫工細膩，是乾隆官窯青花瓷器中之珍品。

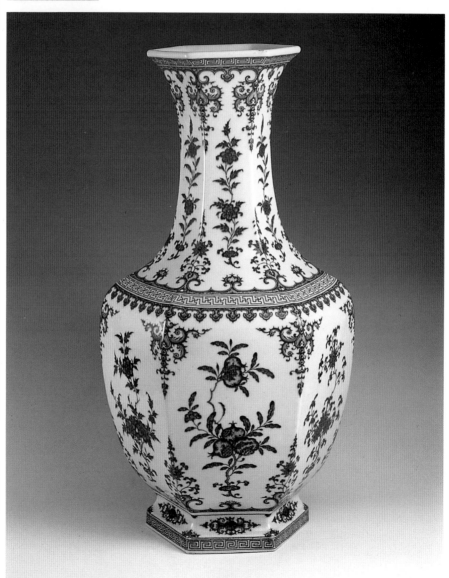

㉗【乾隆・青花八寶紋盉壺】

　　腹徑15cm，高21cm。色澤青翠，圖案工
整，造形新穎。盉壺的製作始自乾隆，至道
光時期仍有燒造，但以乾隆時最爲多見，製
作亦精，是獨特的觀賞性器物。

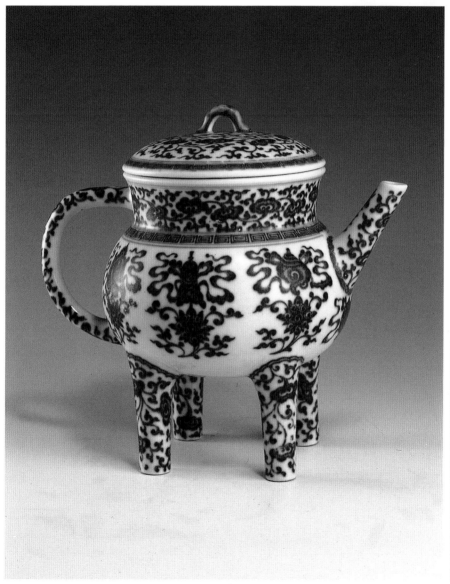

❷❽【乾隆·青花纏枝花卉紋小梨壺】

　　口徑4.7cm，底徑5.3cm，通高13cm。造形秀美，通體繪有纏枝花卉圖案，呈色艷麗，略有暈散，為倣明宣德青花梨壺的製品，但壺身顯得更清秀，具有乾隆時期器物造形之特徵。

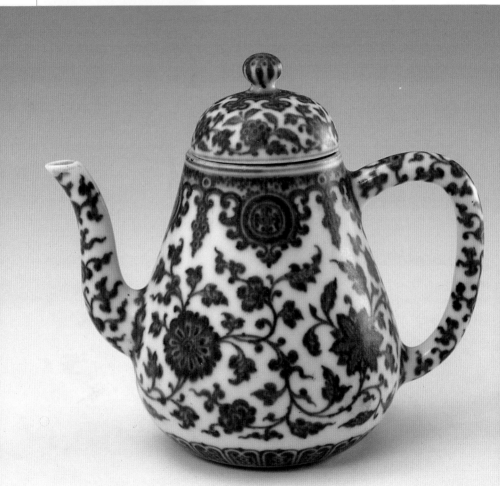

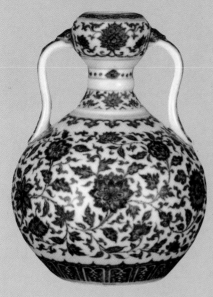

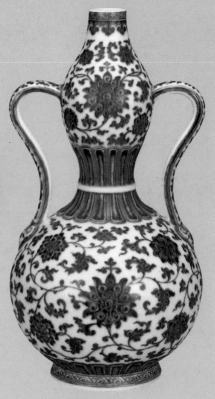

參考資料❻

清‧雍正　青花纏枝花紋葫蘆尊
1989年5月16日　蘇富比香港春拍
高：22.9cm　編號：38
拍出價：143萬港幣

清‧乾隆　青花纏枝蓮紋葫蘆瓶
1989年5月17日　蘇富比春拍
高：29.5cm　編號：176
拍出價：132萬港幣

雍正乾隆青花比較
矮胖爲尊高長爲瓶

　　雍正在位僅十三年，乾隆六十年，但雍正皇帝本人熱愛瓷器，命唐英掌管景德鎭窰，乾隆廿一年前的官窰也是唐英負責，在廿幾年間致力製瓷工藝研究，無論倣古或創新，都有巨大成就，人們將唐英督造的景德鎭瓷器，稱爲「唐窰」。

　　雍正青花瓷質細緻潔白，白中閃青釉色瑩潤，胎體厚薄均勻。在倣古方面，有「倣各種名釉，無不巧合，萃工呈能，無不盛備」。青花愛用亮青白釉，青翠鮮艷。

　　乾隆青花則式樣繁多，風格華麗秀美，有渾厚不及康熙，秀美也遜於雍正，乾隆喜好特殊造形青花，出現跟以前不同形式，文房青花小巧精雅。

◎晚清・青花瓷器

清乾隆以後，景德鎮製瓷業逐漸衰落，御窯廠生產的官窯青花瓷器，無論從數量、質量、紋飾、造形上都遠不及前幾朝。

傳世品中晚清官窯青花瓷器，基本上是清康、雍、乾三朝的傳統器物，少有創新。

嘉慶前期御窯廠的燒造，不過是乾隆製瓷業的沿續，因而又稱「乾嘉之器」。嘉慶後期開始，御窯廠的製瓷業走向低谷。

嘉慶晚期青花呈色穩定

嘉慶晚期及道光、咸豐時期青花瓷製作工藝相近，青花呈色穩定，如「道光・青花竹石芭蕉紋玉壺春瓶」（圖・29）。

這件道光青花玉壺春瓶，雖與乾隆時期同類產品相似，但青花呈色沒有乾隆時濃艷深沉的效果，而是呈灰暗色調，且有飄浮之感，是因晚清瓷器胎釉結合不夠緊密而造成的現象。

晚清青花紋樣與賞瓶製作

晚清幾朝青花瓷器裝飾紋樣多是龍鳳、纏枝花、竹石芭蕉、花卉、雲鶴等傳統格式化的圖案，造形以盤、盌、盃、洗、瓶等日常用器為主，值得一提的是晚清時期賞瓶的製作。賞瓶最早出現在雍正時期。

據《清檔》記載：「雍正八年奉命再將賞用瓷瓶燒造些來，故稱賞瓶」。雍正賞瓶傳世品甚少，乾隆以後歷朝皆有燒製，以晚清賞瓶傳世品最多，見「咸豐・青花纏枝蓮紋賞瓶」（圖・30）。

咸豐年間，始終受到內憂外患的困擾，國力虛弱。《清檔》載，咸豐一朝瓷器燒造數量極其有限，因此，傳世官窯器更顯珍貴，這件賞瓶是咸豐官窯典型器物。

晚清「體和殿製」專為慈禧燒瓷

晚清時期，色調暗淡，紋飾圖案化的傳統器物，是官窯青花瓷生產的主流。同時也有少量器物，色調清新明快，如「同治・青花花卉紋渣斗」（圖・31），青花淡雅宜人，紋飾也不同於晚清常見的格式化圖案。由底書「體和殿製」篆書款可知，這是同治年間專為慈禧燒製的御用瓷器。

嘉慶、道光的六字三行篆書款識

嘉慶、道光兩朝瓷器款識沿襲乾隆

㉙【道光・青花竹石芭蕉紋玉壺春瓶】

口徑8.4cm，高27.8cm。玉壺春瓶器型早在宋代已有生產，明清兩代玉壺春瓶的生產，以裝飾竹石芭蕉紋的青花瓷為主。

舊製，皆以「大清嘉慶年製」、「大清道光年製」，六字三行篆書款寫於器底。

咸豐時期再次興起以楷書置款的風氣，書「大清咸豐年製」六字兩行楷書款，同治、光緒、宣統三朝也以楷書落款。

「體和殿製」款的器物則是專為「體和殿」所製，「體和殿」是慈禧居住儲秀宮時的用膳之處，所燒瓷器都很精細，並以粉彩器為主。

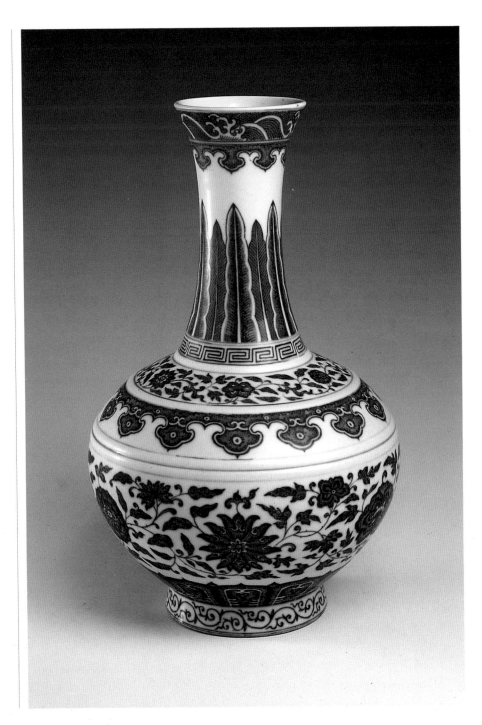

⑳【咸豐·青花纏枝蓮紋賞瓶】

□徑9.3cm，高32.5cm。瓶頸繪青花蕉葉
紋，腹部繪纏枝蓮紋，寓意「清廉」，常作
賞賜之用，故名「賞瓶」。瓶底書「大清咸
豐年製」楷書款。

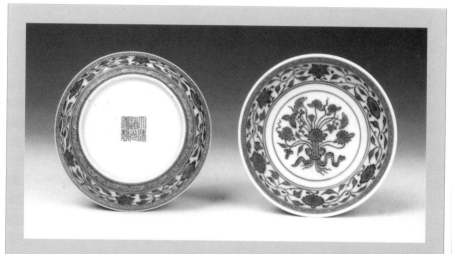

參考資料❼

清·道光　青花纏枝蓮花碟一對
1992年10月29日　佳士得香港秋拍
直徑：11.8cm　編號：520
拍出價：4萬4千港幣

清·嘉慶　「敦睦堂製」
民窯青花款識

清末青花官窯不振
藏家最愛敦睦堂製

　　乾隆以後，經歷嘉慶、道光、咸豐、
同治、光緒、宣統共六朝，清亡民國
起，嘉慶以後各朝一代不如一代。

　　再者道光年間的鴉片戰爭，八國聯
軍外敵入侵，咸豐元年爆發太平天國
之亂，官窯幾乎停頓，所以清朝末年

青花瓷，像滿清晚年日暮途窮，所以
官窯沒什麼好看好談，倒是民窯青
花，倒出現不少精品。

　　嘉慶民窯款識「敦睦堂製」，燒製不
少較特別青花，甚受藏家喜愛。

　　同治、光緒年間，由慈禧掌管「大
雅齋」，專燒製喜慶應酬之瓷器，那是
清末僅有少數名瓷。

❸❶【同治・青花花卉紋渣斗】

　口徑8.3cm，高8.8cm。器型小巧玲瓏，繪牡丹、翠竹、靈芝等圖案，翠竹呈翻墻過枝之勢，新穎別致。是晚清宮廷內常用的成套餐具中之一種。底落「體和殿製」青花篆書款。

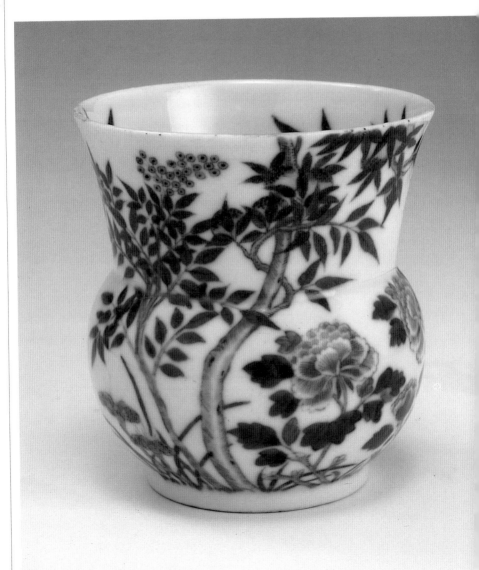

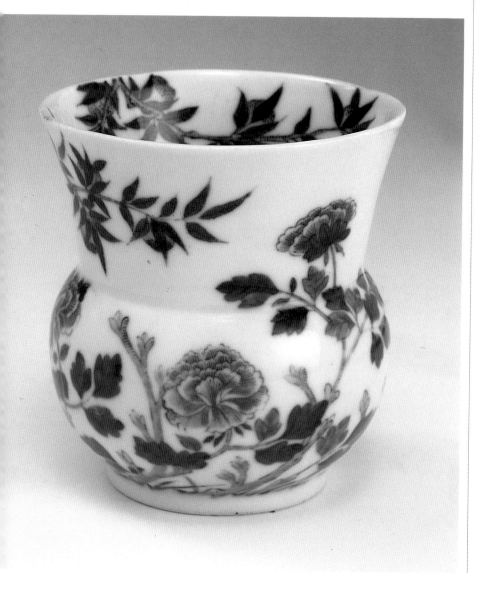

◇明朝・釉裡紅瓷器

釉裡紅品種創燒於元代。明初洪武年間燒製了大量的釉裡紅產品，器型多為大盤、大盌、大罐及盞托、玉壺春瓶、執壺等，紋飾布局繁密而多層次，大量為花卉圖案，其中以纏枝扁菊花紋最為突出。

釉裡紅的呈色以色調灰暗居多，且有暈散。南京明故宮遺址考古發現，洪武時期甚至燒製釉裡紅品種的建築用瓷，這在以後歷朝是極罕見的。

明永樂朝釉裡紅瓷

傳世品中很少有永樂釉裡紅瓷器，在景德鎮御窯廠遺址中卻出土了一些永樂朝釉裡紅瓷，如「永樂青花釉裡紅海獸紋把盃」、「釉裡紅松竹梅圖筆盒」、「釉裡紅龍紋盌」，說明永樂時也有釉裡紅產品。

明宣德釉裡紅如寶石色澤

宣德時期釉裡紅的燒製極為成功，形成鮮艷的紅寶石般的色澤。明・谷應泰《博物要覽》載：「宣德年造紅魚把盃，以西洋紅寶石為末，魚形自骨內燒出，凸起寶光」。

傳世宣德釉裡紅瓷，以「三魚高足盌」、「三菓高足盌」最為多見，其製作工藝是先在胎體上刻畫出魚紋、三菓紋，再將銅紅料塗在胎上，施透明釉高溫燒成，紋飾突出，比平面繪畫更富有立體感。「宣德・釉裡紅三魚紋高足盌」（圖・32）是明代釉裡紅產品最為成功之作。

明成化釉裡紅珍品

成化時期釉裡紅瓷器仍以「三魚紋盌」、「雲龍紋盌」為主，臺北故宮收藏的「成化・青花釉裡紅魚藻紋高足盌」則是罕見之珍品。成化以後，釉裡紅品種的製作進入衰退時期，此後幾朝雖偶有釉裡紅製品傳世，大多是比較粗糙的器物。

釉裡紅在清代康熙時期又重新恢復生產，並且逐漸提高到明代前期的水平。

㉜【宣德‧釉裡紅三魚紋高足盌】

　　明代釉裡紅產品以宣德時期最爲精緻，
呈色鮮艷，紅如寶石。晶瑩的白色地上裝飾
着三尾鮮紅的魚紋，紅白相映，艷麗無比。
盌內心有「大明宣德年製」款。現藏上海博
物館。

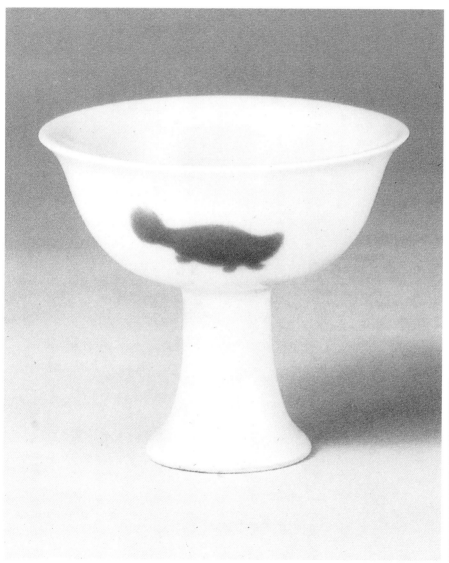

◇清朝・釉裡紅瓷器

釉裡紅色調多濃艷鮮亮，且與青花一樣紋飾清晰，濃淡相宜，其中最有代表性的是康熙早期置「中和堂製」款，「青花釉裡紅人物故事盤」，釉裡紅微微泛紫與濃艷的青花相互映襯，以戲曲故事裝飾盤心圖案，底書「康熙辛亥中和堂製」青花楷書款，同類器還有「壬子」、「癸丑」干支紀年款，分別為康熙十年、十一年、十二年的產品。

北京圓明園中的「中和堂」曾是康熙居住之處，因此，這些在當時頗為珍貴的品種是特為康熙燒製的御用瓷器。康熙中期以後，製作了一批釉裡紅團龍、團鳳紋盤，海水龍紋觀音瓶，魚龍紋大盤等器，紋飾纖細，色調淡雅，製作精細，如「康熙・釉裡紅團龍紋盌」（圖・33）是典型的官窯產品，這一品種在其後的雍正、道光等朝仍有燒造。

康熙釉裡紅與青花釉裡紅

康熙時期不僅生產有釉裡紅、青花釉裡紅品種，還燒製出一些與釉裡紅相關的新品種，如「釉裡三彩」、「釉裡紅加綠彩」等。「康熙・釉裡三彩山水圖筆筒」（圖・34），是以釉下青花、釉裡紅和豆青釉裝飾圖案，高溫一次燒成。釉裡三彩還見有觀音瓶、琵琶尊、將軍罐等器型。

北京故宮收藏的「康熙・五彩花卉紋馬蹄尊」、「康熙・五彩花卉紋石榴尊」，則是釉裡紅與釉上綠彩結合的新品種，釉裡紅花朵與釉上綠彩的樹葉、樹枝相映，畫意簡潔，紅花綠葉，分外嬌艷。這些品種是康熙時期特有的新穎品種，此後很少有生產。

雍正釉裡紅較康熙精細

雍正一朝釉裡紅的製作較康熙時更為精細，色調濃艷淺淡並存。「雍正・釉裡紅三菓紋高足盌」（圖・35），是倣宣德時期的產品，釉裡紅三菓紋邊緣處有少許綠斑，這是永樂、宣德紅釉、釉裡紅器上特有的現象，倣製品達到了與真品幾可亂真的程度，高足盌內書以「大明宣德年製」青花雙圈款，也是倣照宣德時期的落款方式。

「雍正・釉裡紅三魚紋盌」（圖・36）是以「成化釉裡紅三魚盌」為摹本，乃雍正時的典型官窯製品。

雍正青花釉裡紅的製作更加完美，傳世品中以北京故宮收藏的「雍正青花釉裡紅桃菓紋高足盌」、「雍正青花

㉝【康熙・釉裡紅團龍紋盌】

　　口徑14.8cm，底徑6cm，高7cm。盌外壁繪五組團龍紋，圖案清晰，色彩純正，是康熙官窯釉裡紅的典型器物。

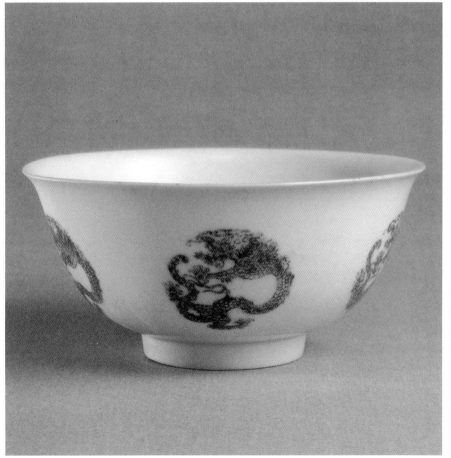

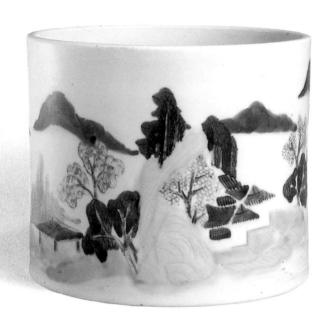

釉裡紅松竹梅紋瓶」最為別致,青翠的樹葉襯托鮮紅的菓實,或以樹枝、竹葉組成詩詞一首,頗為新穎,獨具匠心。

「雍正・青花釉裡紅博古圖筆筒」(圖・37),繪製以精細的博古圖案,陳設在書案之上,與筆、墨、硯臺文房用具相配十分協調。

乾隆釉裡紅大量生產

乾隆時期釉裡紅品種的製作比較普遍,官窯、民窯都有生產,器物造形、紋飾圖案也更加豐富,尤以官窯釉裡紅瓷製作精細。以「乾隆・釉裡紅團龍紋葫蘆瓶」(圖・38)為例,紋飾繪畫清晰,逐漸趨於格式化,這也是乾隆時期瓷器裝飾的特點。

乾隆一朝青花釉裡紅品種有大量生產,青花色澤濃艷,釉裡紅則以淺淡的粉紅色為主,而色調略遜於雍正時期。常見器物有「雲龍紋天球瓶」、「三菓紋梅瓶」、「纏枝蓮紋瓶」,及「八僊人物圖盌」等器。

康・雍・乾三朝釉裡紅落款

康熙、雍正、乾隆三朝釉裡紅器的落款方式與同期的青花瓷相同。康熙時期除「中和堂製」款外,多為「大清康熙年製」青花楷書款,雍正也以「大清雍正年製」青花楷書款為主,乾隆官窯器則書「大清乾隆年製」青花篆書款。

嘉慶、道光以後釉裡紅品種的製作日漸稀少,僅見有少量盤、盌、洗、鼻煙壺的燒製。由於銅紅料的呈色掌握不準,釉裡紅多數色澤淺淡,常有暈散,以致紋飾不清,釉裡紅品種少有突出的傑作。

㉞【康熙・釉裡三彩山水圖筆筒】

　直徑18.5cm，高15cm。以釉下青花、釉裡紅、豆青釉三種色彩繪出一幅山水畫面，遠山近水，樹木山石，描繪自然逼真，恰似一幅絕妙的山水圖畫。

㉟【雍正・釉裡紅三菓紋高足盌】

　口徑15cm，高10cm。盌口外撇，腹下漸收呈流線型，盌下高足可作把手之用。外壁繪桃、蘋菓、石榴三菓紋，呈色嬌艷，嫵媚動人。盌內心書「大明宣德年製」倣款。

❸❻【雍正・釉裡紅三魚紋盌】

口徑22.5cm，底徑9.5cm，高9cm。盌外壁
以濃厚的銅紅釉料堆畫出三尾魚紋，魚紋
凸出盌壁，富有立體感。底書「大清雍正年
製」青花楷書款。

❸❼【雍正・青花釉裡紅博古圖筆筒】

直徑15.6cm，高14.5cm。筆筒呈束腰形，
外壁繪博古圖案，兩種釉下彩呈色濃淡相
宜，繪畫精細，是一件珍貴的傳世精品。

❸❽【乾隆・釉裡紅團龍紋葫蘆瓶】

　腹徑20cm，高30cm。葫蘆瓶上下共有八組團形螭龍紋，畫筆細膩，紋飾清晰，底書「大清乾隆年製」青花篆書官窰款。

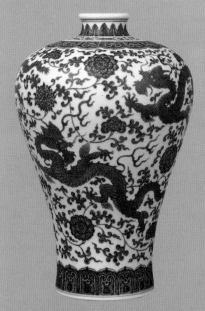

參考資料❽

清・乾隆　青花釉裡紅紅龍梅瓶
1993年3月22日　佳士得香港春拍
高：35.5cm　編號：773
拍出價：497萬港幣
附註：蘇富比在1988年編號363香港秋拍，拍出同
　　　款同高同年代，拍出價爲396萬港幣。

青花釉裡紅青紅相映
明洪武釉裡紅創天價

　「青花釉裡紅」是指在同一器物上，既用鈷料，又用銅紅料施彩，燒成後青花和釉裡紅彩繪集於一器之上，青紅相映，艷麗美觀。由於青花料和釉裡紅料，在燒成中需要的氣氛並不一致，因此，要使這兩種色澤在同一器上達到理想效果，是非常艱難。

　「釉裡紅」燒製方法和青花一樣，所不同是不用鈷料而用銅紅料在瓷胎上彩繪，然後施透明釉，高溫一次燒成的釉下彩瓷器。

　1989年5月蘇富比在香港春拍，「明洪武・釉裡紅纏枝牡丹菊紋大盤」，以天價2035萬港幣拍出，由此可知此「釉裡紅」珍貴一斑。

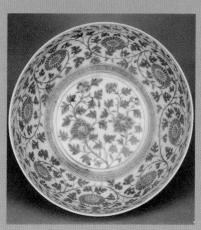

明・洪武　釉裡紅纏枝牡丹菊紋大盤
1989年5月16日　蘇富比春拍
直徑：42cm　編號：8
拍出價：2035萬港幣

貳

明・清 單色釉

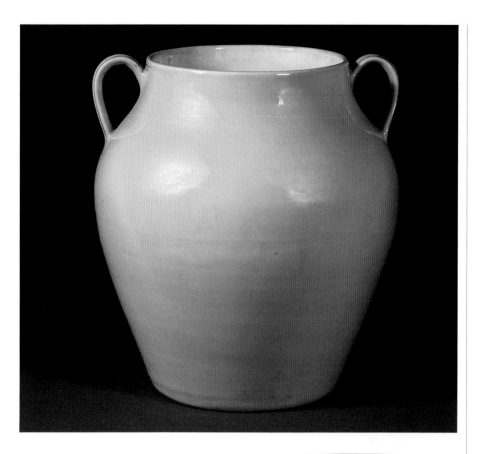

單色釉是指單一色彩的釉。明
清兩代燒製瓷器使用的最基
本的釉是無色透明釉，只有
熔入某種化學元素（即熔入含有某種
化學元素的礦物質），且在不同的氣
氛、溫度下，釉才會呈現不同的色彩。
根據其製作工藝的區別，單色釉又可
分成高溫單色釉和低溫單色釉兩大
類。

◇明・清・高溫單色釉

❸❾【永樂・甜白釉暗龍紋盌】

　釉質潔白，溫潤似玉，胎體輕薄，內壁有印花暗龍紋，光照見影，製作極精，是明清兩代高溫白釉器中之珍品。現藏臺北故宮博物院。

　高溫單色釉，是指在1200°C以上的高溫中燒成的單一色釉。明清兩代高溫單色釉主要有白釉、藍釉、紅釉、青釉及各類倣哥釉、倣官釉、倣鈞釉等。

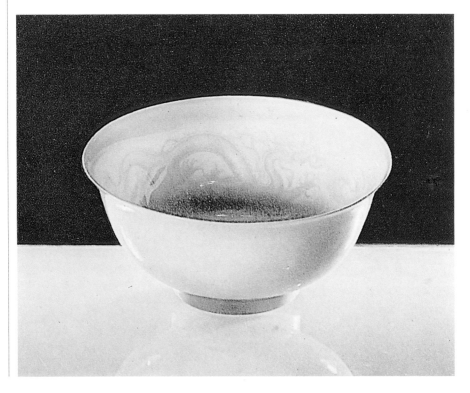

白釉瓷

是在潔白的瓷胎上施一層透明釉，在高溫中一次燒成的瓷器。早在隋、唐、宋、元時期，已有邢窯白瓷、定窯白瓷、樞府卵白釉瓷，但都不是純正的白色，只有到了明代，景德鎮才燒製出潔白如雪的一色白釉瓷。

在明初洪武時期已有少量白釉瓷問世，明代最負盛名的白釉是永樂年間的「甜白釉」，其釉質潔白，溫潤似玉，肥厚如脂，很多白釉製品薄到半脫胎程度，能光照見影，見「永樂‧甜白釉暗龍紋盌」（圖‧39），由於釉質肥厚，器內暗刻花紋，往往不易看清。

永樂白釉器最常見的是盤、盌、高足盌、梅瓶、執壺等較少的幾個器型。部分盤、盌內有若隱若現的暗刻、印「永樂年製」篆書款。永樂甜白釉瓷是明清兩代白釉之佳品。

嘉靖白釉與永樂白釉並駕齊驅

明代燒製白釉瓷的另一個重要階段是嘉靖時期，嘉靖白釉器中有一些甚至可與永樂白釉並駕齊驅。由於嘉靖皇帝本人迷信長生不老之道，熱衷於求僊煉丹，大肆修建廟宇，需要大量的祭祀用器，大批精細白釉瓷的燒製正是這一特殊歷史條件下的產物。

清代時由於彩瓷的生產占有重要地位，白釉瓷主要是作為彩瓷的半成品生產，素白瓷器的生產更加稀少。

清代白釉瓷可分為兩類，一類是裝飾有暗花圖案的器物，如「康熙‧白釉花鳥紋筒瓶」（圖‧40），這類器物僅在清初有少量生產。

另一類則是倣宋定窯白釉瓷製品的生產，見「乾隆‧白釉塑龍蝠紋荷包形水丞」（圖‧42），胎體輕薄，為漿胎製品。

所謂漿胎，是用瓷土淘洗後的細泥漿製成，施釉後以高溫燒製，色彩如米漿，微微泛黃，與宋代定窯白瓷釉色相近。

康熙‧雍正文房印盒精巧絕妙

康熙、雍正時開始燒製漿胎製品，多為印盒等文房用具，乾隆時期漿胎製作技術達到爐火純青的地步，才能燒造出如此精巧絕妙之器。

此外，還有大批作為半成品遺留下來的白釉器，如「雍正‧白釉菊花式盤」（圖‧41），據《清檔》記載：「雍正十一年命燒十二種色釉菊花式盤，各四十件」。

十二色釉分別為紅、藍、鐵鏽、茶

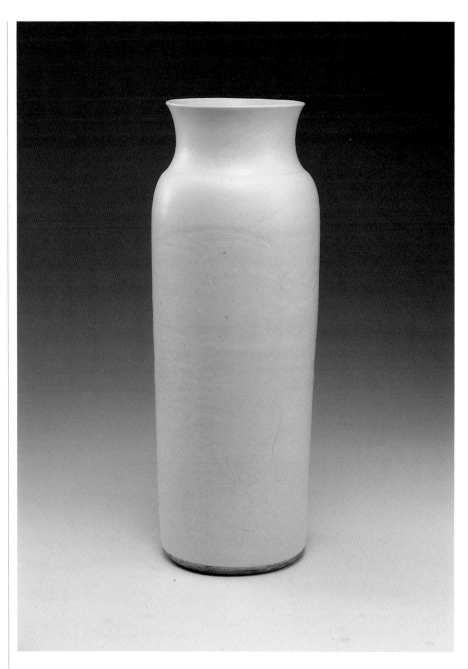

葉末、胭脂紅、綠、黃、藕荷紫、珊
瑚、茄紫、粉青和天藍釉，這件白釉

菊花盤正是爲燒製低溫釉二次掛釉用
的半成品。

❹ 【康熙‧白釉花鳥紋筒瓶】

□徑13.5cm，高44.5cm。撇口，頸部收縮，瓶身呈筒形，瓶頸有淺刻雜寶紋，瓶身滿刻花鳥紋圖案，是明末清初較有特色器物。

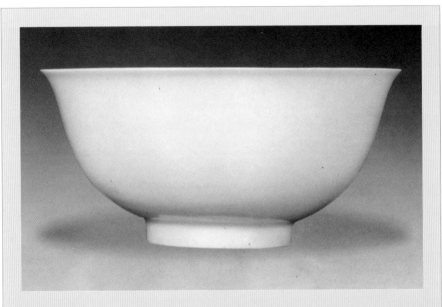

參考資料❾

明‧永樂　甜白釉暗花碗
1988年5月17日　蘇富比香港春拍
直徑：16.9cm　編號：35
拍出價：110萬港幣

永樂紋飾刻內壁
卵白瓷宮廷供器

元代稱卵白瓷，明代稱甜白釉瓷，清代祇稱白釉。

永樂以燒製白釉瓷為主，這與帝王愛用白瓷有關，宣德前期器物以白釉為主，但數量和品種無法跟永樂比。

宣德跟永樂白瓷相比胎骨較厚，釉層中含大量氣泡，釉表有細橘皮紋和少量縮釉點，釉色白中含淡青色。

永樂白釉瓷的紋飾，一般刻於內壁和蓋心，宣德白釉碗、盞類紋飾則刻於外壁和底面，紋飾較繁複。

白釉瓷在宮廷內作供器，紋飾以花卉紋和龍鳳紋兩大類。

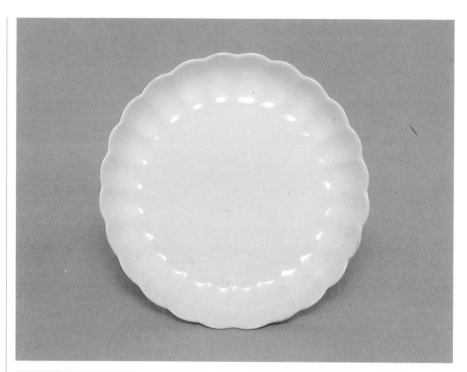

❹❶【雍正・白釉菊花式盤】

　　直徑16cm，底徑10cm，高3cm。盤壁爲菊花瓣形，胎體輕薄，盤底落有「大淸雍正年製」楷書款。菊花盤常被用來二次挂釉，燒製十二色彩釉，但很少有整套器物傳世。

❹❷【乾隆・白釉塑龍蝠紋荷包形水丞】

　　長9.3cm，高7cm。釉色如米漿，微微泛黃。器型小巧，玲瓏秀美，形象生動，器壁皺折，酷似布製荷包，精妙之處令人嘆爲觀止。

藍釉瓷

我國傳統的藍釉都是以鈷土礦作爲着色劑。這種鈷土礦除含氧化鈷外，還含有氧化鐵、氧化錳及其它微量元素，燒製出的藍釉，色調深沉，濃而不艷。

早在元代，景德鎮已成功地燒出藍釉品種，並有藍地白龍紋梅瓶、藍地白花紋盤等器物傳世。入明以來，藍釉的燒製有宣德、嘉（靖）萬（曆）兩個高峰時期。

宣德藍釉如寶石藍均勻

宣德藍釉有「寶石藍」、「祭藍」、「霽藍」之稱。釉色均勻，明艷有如寶石藍一般，無論釉色深淺，在器物口沿均有一條醒目的白線，稱之爲「燈草口」。

藍釉器主要有盤、盌、僧帽壺、凸蓮瓣茶壺等器型。宣德時期繼承了元代藍地白花的品種，如「宣德‧藍地白花牡丹紋大盤」（圖‧43），是以寶石藍釉作地色，在空出的紋飾圖案部分堆嵌入濃厚的白釉，高溫燒成藍白分明富有立體感的紋飾圖案。

灑藍釉又稱「雪花藍」

灑藍釉，又稱「雪花藍」或「青金藍」，是宣德時期一種特殊的品種，其製作工藝是在已燒成的瓷胎上，以竹管蘸藍釉汁，吹於器表燒製而成，淺色斑點彷彿飄落的雪花隱露於藍釉之中。傳世品中僅見有「宣德灑藍釉鉢」一種器物，而且數量有限，故極爲珍貴。

嘉靖、萬曆藍釉分兩類

嘉靖、萬曆兩朝藍釉器分爲兩類，一類是釉質肥厚，且色澤濃重的官窯器，另一類是釉層較薄，淺淡泛灰的民窯器。

官窯藍釉器製作精細，有光素、暗刻花紋、描金、藍地白花幾個品種。而藍釉描金器在嘉靖、萬曆時大量燒製，深受日本人的喜愛，並稱之爲「金襴手」。

藍釉製品以盤、盌、瓶、罐爲主，如「萬曆‧藍釉大盌」（圖‧44），釉質肥厚，色澤均勻，製作規整，底有「大明萬曆年製」暗刻款，是一件典型的官窯器。

藍釉在清代曆朝都有生產，康熙、雍正、乾隆三朝藍釉的製作主要有灑藍釉、純藍釉兩種。

康、雍、乾三朝恢復宣德灑藍釉

康、雍、乾三代恢復了明宣德灑藍釉的生產，但與宣德產品略有不同。宣德時期藍色濃艷與點點白斑形成鮮明對比，清代產品大多藍中泛黑，白色斑點更近似於略顯淺淡的藍色，因此藍白對映遠不如宣德時青翠明亮。

清代灑藍釉多裝飾以描金圖案，傳世至今雖金彩已有部分脫落，仍可見到隱隱約約的紋飾圖案，見「康熙·灑藍釉描金山水圖托盤」（圖·45），其形狀不同於清代常見的高足器，造形更接近於銀製托盤。

康熙時期灑藍釉製作廣泛，盌、盤、瓶、筆筒、筆架最為多見。雍正、乾隆時灑藍釉製品主要有盤、雞心盌、高足盌等器物。

藍釉在乾隆千姿百態

色澤濃艷的藍釉器在雍正、乾隆時期的生產更加豐富，器型千姿百態，成功燒製出「雍正·祭藍釉天球瓶」（圖·46）這樣龐大的器物，而且釉色純正。

乾隆時期，不僅有單一色彩的高溫藍釉製品，藍釉與低溫彩釉結合的品種也大量出現。「乾隆·藍釉描金百壽圖瓶」（圖·47），即是高溫藍釉、低溫松石綠釉、金彩、粉彩多種工藝並用的產品。

以眾多「壽」字，甚至一百個「壽」字組成的圖案，在康熙時期瓷器上大量使用，尤其是在康熙六十大壽時，燒製了一批以百壽紋裝飾的瓷器。這種裝飾乾隆時期仍在使用。

清末藍釉與傳統藍釉不同

藍釉的生產在嘉慶、道光時基本以盤、盌、洗、方瓶為主。清末光緒、宣統時部分藍釉器用純氧化鈷作呈色劑，所製藍釉與傳統藍釉不同。「光緒·藍釉描金團花錦紋賞瓶」（圖·48），其色調和前幾件藍釉器相比，早期藍釉深沉古樸，清末藍釉則嬌艷刺目。

金彩呈色也有不同，乾隆以前，景德鎮御窯廠是將金粉溶入膠水中，摻入適量鉛粉，描繪在瓷器上，經低溫烘烤而成，金色黃中泛紅；至清代後期，開始使用液態金，耗金量少，金色不足，外表富麗堂皇，色澤光亮，浮而不沉。

直徑36cm，高8cm。藍釉地上凸起白色花
卉圖案，盤壁是六組折枝花菓紋，內心爲牡
丹花圖案，外壁口沿橫書「大明宣德年製」
楷書款。類似的品種還有宣德白地醬花牡
丹紋大盤。

㊹【萬曆・藍釉大盌】

　直徑30cm，高13.5cm。釉質肥厚，色調均
勻，盌內外光素無紋，外底白釉下有暗刻
「大明萬曆年製」楷書款。

㊺【康熙‧灑藍釉描金山水圖托盤】

直徑21.7cm，高10cm。器型新穎，口沿呈花瓣形，灑藍釉地上加繪金彩，盤外壁依稀可見八寶圖案，盤內心繪開光山水圖。

㊻【雍正‧祭藍釉天球瓶】

口徑12cm，腹徑36cm，高52cm。天球瓶造形始自明宣德年間，胎體厚重，器型龐大，清雍正、乾隆時期製作較多。這件天球瓶底有「大清雍正年製」青花篆書款。

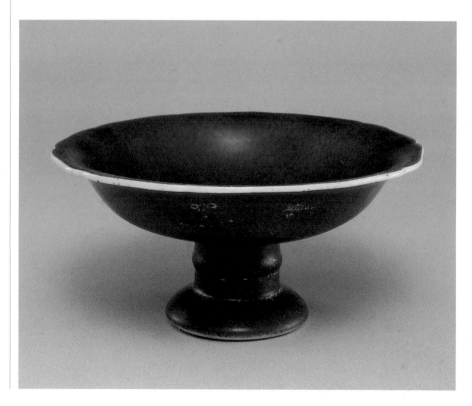

⑰【乾隆・藍釉描金百壽圖瓶】

口徑17.5cm，高48cm。藍釉地上描繪金彩寶相花，腹部開光內以低溫松石綠釉為地，前後共一百個篆體「壽」字，足部加繪黃地粉彩花卉紋飾，頸部裝飾以這一時期常見的描金象首耳。瓶底白釉下有「大清乾隆年製」篆書暗印款識，是高溫單色釉與低溫釉、粉彩工藝結合的產物。

❹❽【光緒・藍釉描金團花錦紋賞瓶】

　　口徑9.5cm，腹徑22.5cm，高38cm。藍釉
色調濃艷，通體描繪金彩團花錦紋。

紅釉是以銅作呈色劑，在高溫還原氣氛中呈現鮮艷的紅色。早在宋元時期已有用銅作呈色劑，燒製成局部呈紅斑狀的鈞紅釉，而真正純紅釉是明永樂、宣德時的紅釉。

永樂紅釉精湛傳世不多

永樂紅釉，製作工藝精湛，傳世至今數目極其有限，歷來被推爲明紅釉之上品。永樂紅釉器僅見有盤、盌、高足盌、僧帽壺幾個器型，多數光素無紋，少數盤、盌內有暗印雲龍紋，器內心常落有「永樂年製」篆書暗款。

宣德時紅釉器的製作與永樂稍有不同，胎釉普遍比永樂時加厚，與淺淡艷麗的永樂紅釉相比，宣德紅釉色澤凝重而濃艷，有「寶石紅」、「祭紅」、「牛血紅」之稱。

宣德朝紅釉色澤凝重濃艷

宣德紅釉器器型及製作量都大大增加，常見有盤、盌、高足盌、僧帽壺、凸蓮瓣茶壺、菱花筆洗、盉盌等器型，紅釉器底除青花六字楷書款外，也有陰文刻款。永樂、宣德紅釉器皆有一條明顯的白色「燈草口」。

宣德以後，紅釉器製作一度衰落，帶有帝王年號款的紅釉器少有傳世。

嘉靖開始紅釉以低溫礬紅釉燒製

明嘉靖時期，礬紅器的燒造代替了高溫銅紅釉，據《大明會典》載：「嘉靖二年，令江西燒造瓷器，內鮮紅改作礬紅」。

礬紅是以氧化鐵呈色，在900℃左右窯溫中即可燒成，比高溫銅紅釉容易燒成而且穩定。因此，自嘉靖開始，明代紅釉器多是低溫礬紅釉製品。

清康熙銅紅釉有飛躍發展

清康熙時期銅紅釉的生產有了飛躍的發展，恢復了明初紅釉的生產，燒製工藝相當成熟，見「康熙・紅釉盌」（圖・49），釉色均勻，色澤艷麗，這類產品在康熙紅釉中占有一定比例。

康熙銅紅釉最有特色的是新創郎窯紅、豇豆紅。

郎窯紅是郎廷極生產高溫紅釉

郎窯紅，是指康熙四十四年至五十一年（1705-1711年）郎廷極管轄景德鎮御窯廠時，生產的一種高溫紅釉。

郎窯紅釉，釉層清澈透亮，釉面多有冰裂紋，這是其它高溫紅釉所沒有

的，器口內釉常與器身紅釉不同，而為白釉、淡青釉或米湯釉。器身垂釉不過底足旋削線，少數則是經細心打磨而成，俗稱「郎不流」。

豇豆紅酷似豇豆皮色

豇豆紅，則是康熙晚期出現的新品種。釉面勻淨細膩，色調淡雅，宛若桃花，通體一色明快鮮艷者為上品，多數產品往往在粉紅釉上散綴有斑斑綠色苔點，酷似豇豆皮色，故稱「豇豆紅」。

常見器型以文房用具為主，主要有太白尊、菊瓣瓶、蘿蔔瓶、柳葉瓶、蘋菓尊、洗、印盒等，少量有中型盤、盌，絕無大器。除太白尊有暗印團龍紋外，多數光素無紋，見「康熙‧豇豆紅印盒」(圖‧50)。

豇豆紅燒製難度大，成品率低，是專供宮廷御用之物，所以流傳下來的極為稀少。

清末光緒、民國時期大量倣造，但器型、底釉、青花款式都不及康熙真品。

雍正紅釉分為兩類

雍正紅釉分為兩類，一類是呈色柔和淡雅，謂之「年窰紅」，一類是濃重鮮艷的傳統紅釉。「年窰」，是指雍正年間，年希堯兼管景德鎮御窰廠窰務時燒製出的器物。年窰紅釉與祭紅釉相比略有不同，釉面光潔細膩，色澤柔和，如「雍正‧年窰紅釉花盆」(圖‧51)。

雍正至乾隆時期，景德鎮窰工已充分掌握銅紅釉的燒製工藝，產量之大超過以往歷朝，器型多樣，有各式盤、盌、洗、梅瓶、玉壺春瓶、花盆等，多是光素，僅以釉色和造形取勝，見「乾隆‧祭紅釉梅瓶」(圖‧52)。

❹【康熙・紅釉盌】

　　口徑15.5cm，底徑6cm，高7cm。釉面均勻，盌口有一線「燈草口」，與器身相映，愈顯嬌艷。底書「大清康熙年製」青花官窯款。

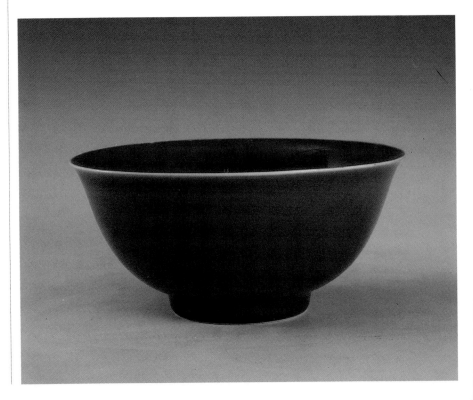

⑤⓪【康熙・豇豆紅印盒】

　　直徑7cm，通高3.8cm。器型秀巧，粉紅色
釉中有少許綠色斑點，更增加了幾分雅趣。
白釉地上書「大清康熙年製」六字三行橫寫
青花款。

⑤ 【雍正‧年窯紅釉花盆】

直徑14cm，通高10.4cm。花盆與盆托相配成套，器外施高溫紅釉，釉色柔和艷麗，器內施一色白釉，色微泛青。花盆底書「雍正年製」四字排列青花篆書款。

⑥ 【乾隆‧祭紅釉梅瓶】

口徑7.8cm，肩徑23cm，高25cm。瓶口及口內為白釉，瓶體施祭紅釉，釉色濃艷似血，鮮艷奪目。

青釉瓷

青釉是中國最早的瓷器品種，歷代都有生產。在中國瓷器鼎盛的明清兩代，這種傳統的品種，以其素雅宜人的色澤贏得世人的青睞。其中以永樂翠青、宣德冬青、康熙豆青、雍正粉青、乾隆影青最有特色。

「永樂翠青」——青嫩如翠竹

「永樂翠青」——影青、翠青、冬青是明永樂時期景德鎮御窯廠青釉瓷的幾個品種，以翠青最為著名。

永樂翠青，釉色青嫩如翠竹，色澤光潤，有翠玉之美感。翠青瓷傳世品極少，僅見有高足盌和小蓋罐等瓷器型。

「宣德冬青」——色較翠青略重

「宣德冬青」其色較翠青略重，有倣宋元龍泉青釉的效果，見「宣德·冬青釉菱花式小碟」（圖·53），器型典雅大方，釉質肥厚，足部積釉處玻璃感強，碟內心所書「大明宣德年製」青花楷書款，款識字體雖小，仍具有宣德瓷器款之基本特徵。

「康熙豆青」——釉色淡雅

「康熙豆青」因其釉色與豆色相似，清代稱之為「豆青釉」。釉色淡雅，有深淺之分，以淺色居多，釉面堅緻，胎質細膩，官窯製品多為文房玩賞器物。「康熙·豆青釉洗」（圖·54），釉質似玉，造形規整，底書「大清康熙年製」青花楷書款，是少見的官窯傳世品。

「雍正粉青」——如冰似玉

「雍正粉青」青釉色重為豆青，淺為粉青。早在南宋時期龍泉窯已燒製出如冰似玉的粉青釉，元中期以後工藝逐漸失傳。清雍正時恢復了粉青釉的生產，比之宋元粉青更加嬌媚。這件「雍正·粉青釉鼓式花插」（圖·55），胎質柔潤，釉色含蓄，以微微凸起的乳釘紋裝飾，愈添靈活而富有生氣。

「乾隆影青」——釉色青瑩

「乾隆影青」，影青是宋元時期景德鎮製瓷業的一個重要品種，其釉色青瑩，白中閃青，故名「影青」。這一品種明清兩代只在永樂、乾隆時有少量燒造。

傳世品中僅見有「永樂影青纏枝蓮花紋盌」。清代乾隆繼承並發展了永樂影青的製作工藝，生產出「乾隆·

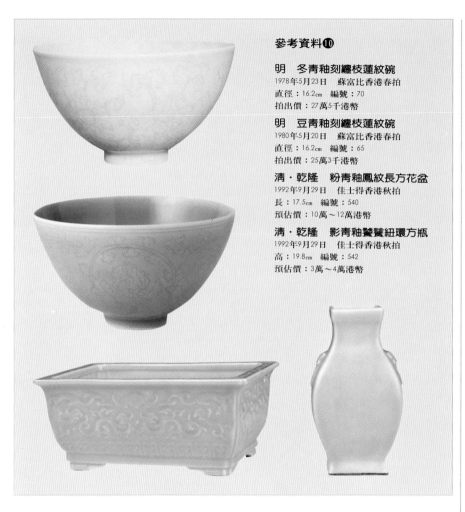

影青釉纏枝蓮紋高足盌」(圖・56)。這樣精妙的製品，內外紋飾對映，呈鏤空之勢，青翠積釉將紋飾襯托得更加清新秀美。

　明永樂、宣德兩朝青釉器，以釉質取勝，造形簡潔明快，永樂多無款，宣德有六字楷書款。清代青釉瓷以康、雍、乾官窰製品最爲精緻，雍正、乾隆時造形豐富，小到盤、盌、洗、渣斗、筆舔，大到葫蘆瓶、天球瓶、龍缸等器，「乾隆・青釉葫蘆瓶」(圖・57)，是這一時期的典型器物。

　而落款方式，康熙時皆是六字楷書款，雍正時盤、洗等圓器多爲楷書款，瓶、尊、罐類琢器書以篆書款，乾隆以後絕大多數是六字篆書款，只有少數落「敬畏堂製」、「敦睦堂製」齋堂款的器物爲楷書款。

❸【宣德・冬青釉菱花式小碟】

　　直徑8.5cm，高2.5cm。口沿為八瓣菱花
形，外壁呈折腰式，內外滿釉，碟心冬青釉
下書「大明宣德年製」青花款。

❹【康熙・豆青釉洗】

　　直徑13cm，高3cm。康熙官窰豆青釉品
種，以燒製小件文翫、文房用具為主。這件
豆青釉洗即是一件難得的御用筆洗。

�55【雍正·粉青釉鼓式花挿】

腹徑15cm，高16.8cm。造形新穎別致，玲瓏秀巧，鼓面鏤有七孔，鼓身上下各有乳釘紋一周，堆塑雙獅耳一對，底有「大清雍正年製」青花篆書款。

�56【乾隆·影青釉纏枝蓮紋高足盌】

口徑14.5cm，高9.5cm。釉色白中閃青，晶瑩剔透。通體淺刻纏枝蓮紋，內外紋飾呈鏤雕之勢，盌心刻「大清乾隆年製」雙圈楷書款，與花紋圖案裝飾融爲一體。

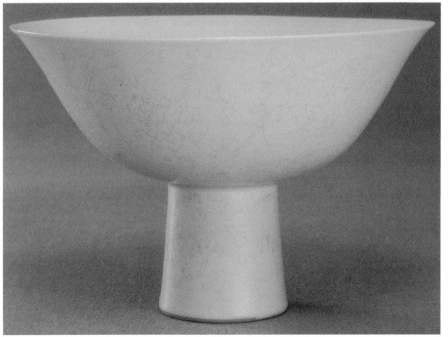

⑤【乾隆・青釉葫蘆瓶】

腹徑20.5cm，高32.8cm。釉面爲豆青色，
器型各部分搭配合理勻稱，秀美而不浮華。

參考資料⑪

清·乾隆　青釉月牙耳罐
1992年9月29日　佳士得香港秋拍
高：20.5cm　編號：543
拍出價：16萬5千港幣

青瓷之美千峰翠色
雨過天青似玉類冰

　青釉瓷從元代早期的龍泉窯青瓷開
始，從北宋到明到清，就以素雅宜人
令不少人醉心。明永樂翠青、宣德冬
青、康熙豆青、雍正粉青、乾隆影青，
在青色領域裡，展現不同色面。

明·宣德　豆青釉海棠式盤
1993年4月28日　蘇富比香港春拍
直徑：19.7cm　編號：48
預估價：70萬～90萬港幣

　宋代龍泉窯燒的梅子青釉，有「千
峰翠色」，似「雨過天青」、「碧綠瀠
澈」之比，更有「似玉」「類冰」雅稱。
　明·宣德「豆青釉海棠式盤」，海棠
葉式八片造形，優雅端莊，色澤如熟
豆，您說有多美就有多美呀！
　清·康熙倣「宣德梅子青釉荷葉式
盤」，瑩潤青翠，高雅精緻。

清·康熙　倣宣德梅子青釉荷葉式盤
直徑：17cm　高：4.5cm
北京·故宮博物院藏

倣哥釉

哥釉是指相傳爲宋代五大名窰之一的哥窰器的釉色，深淺不同的開片紋即所謂「金絲鐵線」是哥釉瓷的特色。

自明宣德、成化開始，景德鎮御窰廠即有倣哥釉瓷的生產，一直沿續到清代晚期都有燒製，以明代成化、清代雍正、乾隆時期生產的倣哥釉器成就最高。

明宣德朝倣哥釉瓷器的生產數量有限，傳世品很少。

成化倣哥釉瓷釉色灰青

至成化時期倣哥釉瓷的生產有所增加，器型多爲小足敞口盃、高足盃，釉色以灰青釉爲主，兼有米黃釉，釉質肥潤，開片紋規整，器口和底足多施醬黃釉，用以模倣宋哥釉「紫口鐵足」的效果，足內常書「大明成化年製」青花楷書款，其款識一如成化青花瓷器的書寫風格。

「成化•倣哥釉玲瓏石形鎮紙」（圖•58），是難得的玩賞類瓷器，雖無年號款識，但從其釉質和開片紋來看，與傳世成化倣哥釉器的製作工藝十分相似，而與明清其它時期的倣哥釉器不同。

明後期有大量倣哥釉開片瓷

明後期，嘉靖、萬曆、崇禎時也有大量倣哥釉開片瓷器的生產，但其釉色、器型、開片紋等，與傳世宋哥窰器相差甚遠，少有精品傳世。

清雍正、乾隆朝倣哥釉瓷的生產進入一個新的階段。雍正官窰倣哥釉器尤爲神似，釉質柔潤，且有古舊的酥油光，特意摹古的無款倣哥器往往被錯認爲是傳世宋哥窰器。「雍正•倣哥釉圓洗」（圖•59），是雍正官窰倣哥釉之佳作。

雍正、乾隆倣哥釉瓷進入新階段

雍正、乾隆倣哥釉瓷雖刻意模倣宋哥釉之特色，但所燒造器物仍具有明顯的時代特徵，造形多爲清之形制，且有一些器物仍落本朝年款，如「乾隆•倣哥釉花口盌」（圖•60），底書「乾隆年製」青花篆書款。雍正、乾隆倣哥釉器造形十分豐富，有六方瓶、三犧尊、貫耳瓶、梅瓶、花觚、香爐、把盃、洗、盤、盌等多種形式。

清晚期倣哥釉瓷仍有少量生產，釉色多爲淺淡的炒米黃色，傳統的灰青釉卻很少見，難以達到雍正、乾隆時形象逼真的效果。

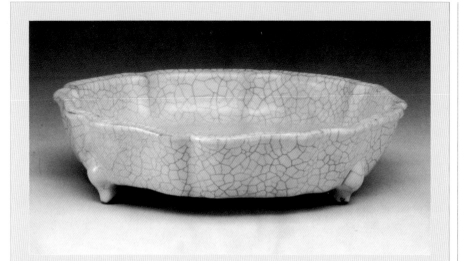

參考資料⓬

宋／元　哥窰葵花式水洗
1993年6月3日　佳士得紐約拍賣
直徑：21.3cm　編號：207
預估價：不設底價

宋／元　哥窰葵瓣口盤
1995年10月31日　蘇富比香港秋拍
直徑：17.7cm　編號：303
預估價：120～150萬港幣
蘇林奄藏・委托蘇富比拍賣

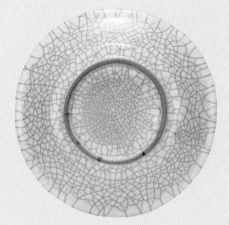

哥窰化腐朽爲神奇
破單色釉之缺陷美

　　本書是談「倣哥窰」，但眞哥窰是如何？這兒提供二件宋／元的宋五大名窰之一哥窰精品。

　　開片是哥窰重要特徵，瓷器上的紋片由於脫釉的膨脹系敷不同而造成，是窰病而不是窰變。但哥窰化腐朽爲神奇，有意識地控制並強調開片，造成一種缺陷美，打破單色釉單調。

　　哥窰器的紋片大的如冰裂紋，小的如魚子狀，以大器小片和小器大片爲貴。傳世的哥窰瓷以小片紋居多。片紋除黑色外還有黃色、紅色幾種。

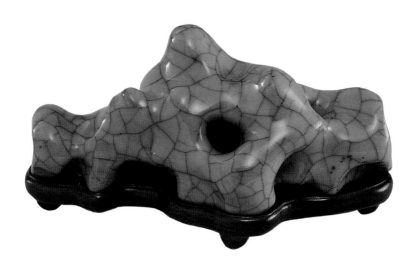

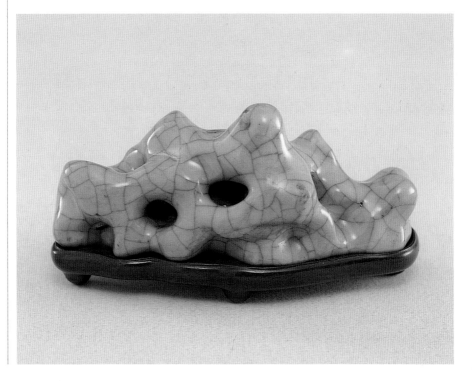

❸❽【成化‧倣哥釉玲瓏石形鎮紙】

長10.7cm，高4.5cm。鎮紙鏤空呈玲瓏石形，造形秀巧，釉質圓潤，有宋代哥窰瓷之光澤，是明倣哥窰瓷中成功的製品。

❸❾【雍正‧倣哥釉圓洗】

口徑12.7cm，高5.5cm。是官窰倣哥釉器，器形古樸典雅，灰青釉色及黑色開片紋，倣製逼真。

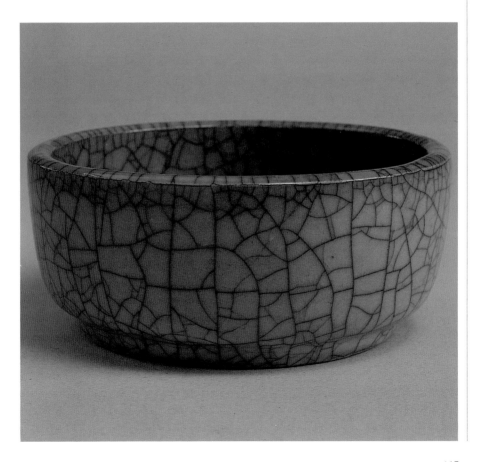

⑩【乾隆·倣哥釉花口盌】

　　口徑12cm，高5.7cm。天藍色釉，盌身布
滿淺色開片，花口邊沿塗有一圈醬色釉，以
模倣宋哥釉「紫口鐵足」的效果。

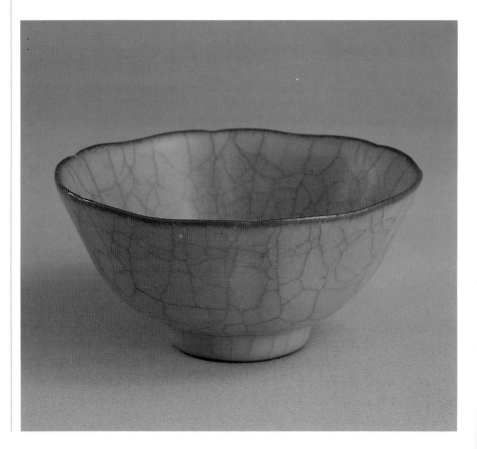

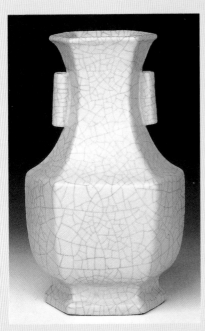

參考資料❸

清·乾隆 倣哥窰六方貫耳尊
1993年10月24日 佳士得香港秋拍
高：31cm 編號：31
拍出價：16萬港幣

清雍正 鑲金哥窰繫花瓶
1992年3月31日 佳士得香港春拍
高：75cm 編號：576
拍出價：63萬8千港幣

清倣哥窰缺古樸味
售價是宋哥窰減零

　　清前期雍正、乾隆兩朝，倣哥窰頗有成就，這時期的哥窰特點是：剛開窰時趁紋片開裂之時，將草灰抹入裂紋之內，使釉呈現黑色冰裂。此後紋片之中又繼續開細小紋片，時久裂紋漸漸成黃褐色。但倣品最大缺點是缺少古樸沉靜韻味。

　　這種由大且深和小而淺的兩種紋片交織組成的開片，俗稱「金絲鐵線」或「文武片」。

　　雍、乾二朝倣哥窰器物，計有葵口碗、琮式瓶、貫耳尊、筆筒、水盂、筆架等文房用具。

　　國際拍賣價普通，但如果是宋元的哥窰則是清哥窰的加一個「零」價位，「眞」、「倣」之別何其大也。

倣官釉

倣官釉品種開始於清雍正時期，釉質瑩潤凝厚，有粉青、天青、灰青等色，釉面或無開片，或有大片冰裂紋，與宋官窯釉十分相似。

乾隆時倣官釉瓷的製作與雍正基本相同，見「乾隆·倣官釉雙耳瓶」（圖·61），是倣官釉器中比較成功的器物。晚清以後，倣官釉器生產逐漸停止。

❻❶【乾隆·倣官釉雙耳瓶】

口徑11cm，高25cm。天青釉色為宋官窯器常見之釉色，口呈海棠形，頸部裝飾有雲形雙耳，腹部有大片斜向的冰裂紋，頗有宋官窯器之韻味。底落「大清乾隆年製」青花篆書款。

倣鈞釉

宋代鈞窯燒製出的「玫瑰紅」、「海棠紅」等色彩絢麗的釉色，一直為後人所讚賞。清雍正、乾隆年間，景德鎮成功地燒製出倣鈞紅釉。

倣鈞釉始於明宣德，盛於清雍正，其中以天藍釉色為基調，像宋鈞窯一樣帶有紅斑的釉色最為名貴，見「雍正·倣鈞釉花盆」（圖·62），其釉色、底釉、造形的處理與宋鈞釉器相比，幾可亂真。

雍正窰變釉絢麗多彩

雍正時期，在倣鈞釉的基礎上又演變出一種新品種——窰變釉，它是一種含有多種金屬元素的高溫銅紅釉，天藍、紫、醬褐等色與紅色交織在一起，千變萬化，絢麗多彩。

雍正窰變釉器的內裡釉均為潤潔的月白色，或雜有淺藍色的細絲紋，「雍正·窰變釉花盆」（圖·63）是這一品種的代表性器物。

窰變釉變為紅藍白交匯色

窰變釉發展到乾隆中晚期逐漸演變為紫紅、藍、月白交匯的釉色，如「乾隆·窰變釉雲耳瓶」（圖·64），釉色以紫紅為主，絮絲狀藍色宣泄而下，宛若桑蠶吐出的蠶絲，若隱若現，基本上它保持了雍正時期窰變釉的特色，「道光·窰變釉石榴尊」（圖·65）也屬於這一類型。

清晚期逐漸成變化少的紅色釉

清代晚期窰變釉中的月白色和藍色減少，逐漸成為缺少變化的紅色釉。清代倣鈞釉，窰變釉的官窯製品，大多刻有年號款，雍正時有四字或六字款，乾隆、道光等朝以六字款為主。

⑫【雍正・倣鈞釉花盆】

直徑31cm，高13.5cm。花盆外壁天藍色釉上，融有一片絢麗的紫色彩斑，花盆口沿及底部塗有醬黃色釉，底部則刻有「二」的標記，與宋代鈞窯器極其相似。

⑥③【雍正‧窯變釉花盆】

　　直徑17.4cm，高9cm。花盆內為這一時期獨有的月白色釉，外部紅、藍、紫、白色融匯成條絲狀絢麗多彩的色澤。

⑥④【乾隆‧窯變釉雲耳瓶】

　　口徑4.5cm，腹徑12cm，高22cm。瓶頸裝飾有雲形雙耳，腹部有一弦紋，造形簡潔流暢，是乾隆時期窯變釉器常見的器型。

❻❺【道光・窯變釉石榴尊】

　　口徑11cm，高19cm。口沿及內釉爲絲絮狀藍釉，器身以紅釉爲基色，藍色及月白色釉均勻分布在石榴尊的幾個凹稜部位。

參考資料⑭

金　鈞窰天藍釉紫斑碗
直徑：9cm
預估價：40～60萬港幣
拍出價：125萬港幣

淸・雍正　窰變釉執壺
1979年5月21日　蘇富比香港春拍
高：31.8cm　編號：101
拍出價：22萬港幣

淸・道光　窰變釉瓜楞式瓶
1991年10月29日　蘇富比香港春拍
高：19.3cm　編號：111
預估價：6～8萬港幣

色美・紅若胭脂
宋鈞・拍場稀客

　　鈞窰窰變釉，淸倣品色彩優美，變
化多端，但價格普通，筆者有次參觀
日本私人美術舘，看見上年香港拍賣
場一件執壺，原來是該舘拍到，接待
人員自我介紹說：「該舘因爲沒有淸
倣窰變釉，拍一件來代表。」

　　遇而有好的窰變釉，價格都在10萬
港幣邊緣，要不然就流標。所以淸朝
倣品窰變釉，愛者平平，常年未見好
轉，色雖美，器形笨，難獲靑睞。

　　窰變鈞老祖宗宋鈞窰就珍貴，台
北、北京故宮也沒幾件，拍賣場稀客，
幾年前曾出現「金鈞窰天藍釉紫斑碗」
衝過百萬港幣。

　　什麼叫鈞窰？明・高濂「遵生八箋・
燕閑淸賞箋論窰器」云：「鈞州窰，
有硃砂紅、葱翠靑，俗所謂鴛鴦綠、
茄皮紫。紅若胭脂，靑若葱翠，紫若
墨黑，三者色純無少變露者爲上器。
底有一二數目字號爲記。」

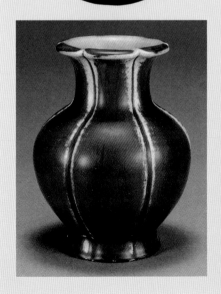

◇明·清·低溫單色釉

低溫釉,是以氧化鉛爲主要熔劑配製的釉,在700℃-900℃的溫度中就能熔融,冷卻後凝固成玻璃狀,即是低溫釉。

明清兩代的低溫釉主要有黃釉、綠釉、紅彩釉、爐均釉等幾大類。此外,在乾隆時期創新出許多新穎的低溫彩釉,如倣木釉、倣石釉及倣漆釉等。

⑥⑥【正德·黃釉盤】

直徑15.5cm,底徑8.6cm,高3.3cm。盤內外施低溫黃釉,釉面光潔,盤沿微外撇,足跟內收,是明中期盤的典型器型。白釉底上書「大明正德年製」青花官窰款。

黃　釉

低溫黃釉是以適量的鐵爲呈色劑，在氧化氣氛中燒成的釉色。單一純正的黃釉始於明宣德年間，但宣德黃釉器傳世極少，多以黃釉青花品種的形式出現，即是在青花瓷的白色地釉上施黃釉，二次低溫燒成，嬌嫩的黃釉地色襯托著艷麗的青花圖案，有如錦上添花，傳世品僅見有撇口盤、蟋蟀罐等少量幾個器型。

這品種一直到清代晚期都有生產，多裝飾以四季花卉、靈芝紋、九桃紋、雲龍紋等圖案，如「乾隆・黃地青花九桃紋盤」（圖・70）。

弘治黃釉嬌嫩如雞油

黃釉發展到明成化、弘治時期達到歷史上的最高水平，以弘治黃釉最爲鮮艷動人。黃釉嬌嫩如雞油一般，釉面光亮如一泓清水。相比之下，成化黃釉略淺，正德黃釉微深，見「正德・黃釉盤」（圖・66），「正德・黃釉盌」（圖・67），皆是在白釉器上施低溫黃釉二次燒成，底書「大明正德年製」青花楷書款，款外所圍雙圈則粗細不均，這種現象在清代官窯器的款識中很少見，而在明代官窯器款識上卻很普遍。

明成化、弘治黃釉器多是六字楷書款，而正德時四字、六字款並行。明代後期嘉靖、萬曆時盛行一種較深的黃釉，釉色濃重，釉層不均，透亮度差，習慣稱之爲「姜黃」釉，與明清其它時期的黃釉有明顯區別。

雍正淡黃釉含有粉質

清代雍正時期創燒出一種比弘治嬌黃釉更爲淺淡的「淡黃釉」，這是一種含有粉質的乳濁彩釉，易於剝落。雍正淡黃釉器以小型盤、盌、盃、碟爲主，還有少量鱓瓶、小觀音瓶等。

《唐俊公陶務紀年表》中記載：雍正十一年燒製御用黃瓷碗百件，黃瓷盅百件。「雍正・淡黃釉盃碟」（圖・68），即屬此類製品。雍正瓷器造形輕巧秀美，小件器物尤爲精緻，「雍正・淡黃釉荷花小盃」（圖・69），極盡精巧秀雅之態。

相同器型的荷花小盃亦有一色白釉品種，應是同一批產品。

乾隆、嘉慶以淡黃釉爲主

乾隆、嘉慶、道光時期黃釉色調比淡黃釉略重，如「嘉慶・黃釉蓋罐」（圖・71），是這一時期典型的黃釉製。

67 【正德‧黃釉盌】

□徑20cm，高9cm。盌口外撇，腹部漸收，器型端莊大方，又稱「宮盌」。釉色嬌嫩，製作精美。

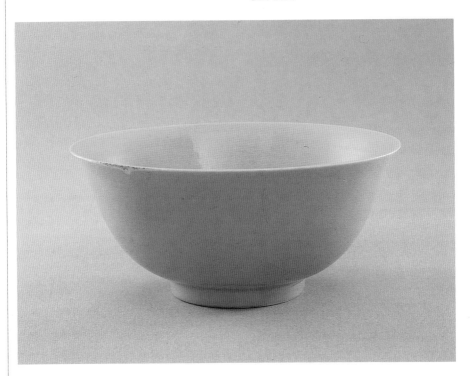

嘉慶、道光黃釉雕瓷為主

嘉慶、道光時期興起一支以黃釉裝飾為主的雕瓷流派，而雕瓷製品主要是做竹雕黃釉器，裝飾圖案以山水人物、草蟲花卉最為多見。

常見器型有做竹筆筒、竹筆洗、印盒、臂擱等，器底有落官窯年號款，有署作者姓名者，且以後者居多。此時最負盛名的雕瓷藝人有陳國治、王炳榮、湯源和等人，他們的製品工藝精湛，風格相近，形成一個特殊的製瓷流派。

「道光‧黃釉雕瓷山水人物圖筆筒」（圖‧72），以其細膩的刀工，流暢的筆法，描繪出一幅完整的山村景畫。筆筒口沿及底部以深淺不同的釉色，點綴出竹子特有的筋脈紋，與器表雕刻結合酷似真竹製品，維妙維肖，巧奪天工。

筆筒底部有「山高水長」陽文篆書印章款，印文左右分別刻有「溥泉珍玩」、「儂源陳國治作」楷書款。是這一時期雕瓷工藝的代表作。

⑱【雍正・淡黃釉盃碟】

盃口徑8cm，高5.8cm，碟直徑11cm，高2.6cm。盃碟外施黃釉，內爲白釉，黃白分明，互相映襯。是宮內日常使用的飲茶用具。

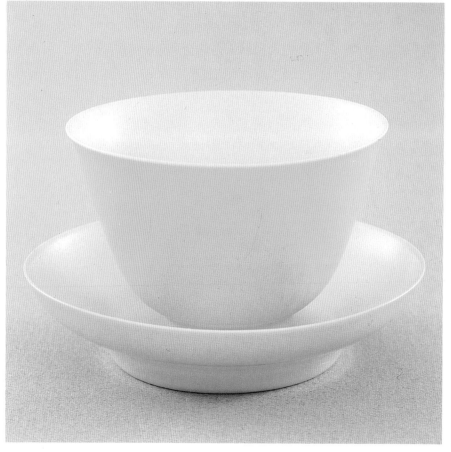

⑥⑨【雍正・淡黃釉荷花小盃】

　　口徑6.7cm，高3.2cm。器型輕盈，如盛開之荷花，花瓣分上下兩層排列，內外滿釉，令人愛不釋手，觀賞價值遠勝於使用價值。

⑩【乾隆・黃地青花九桃紋盤】

　　直徑27.4cm，高5.2cm。先高溫燒成青花
九桃盤，再用黃釉填滿紋飾外的空間，二次
低溫燒成，嬌嫩的黃釉襯托着青翠的青花
圖案，顯得格外艷麗。盤底亦是黃釉地，「大
清乾隆年製」青花篆書款。

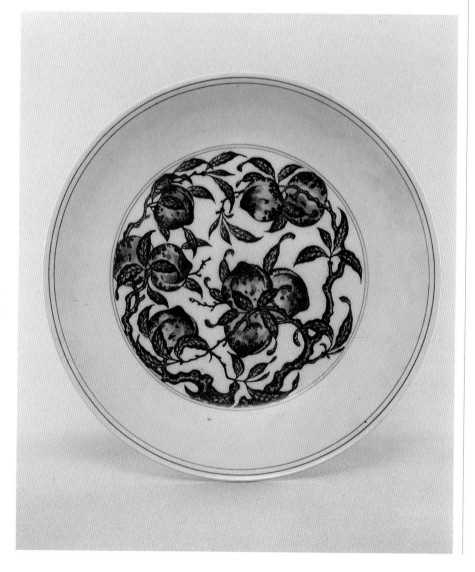

⑦【嘉慶・黃釉蓋罐】

　　口徑8.2cm，通高23cm。器型秀美，釉色
均勻，罐底有「大清嘉慶年製」篆書印文款。

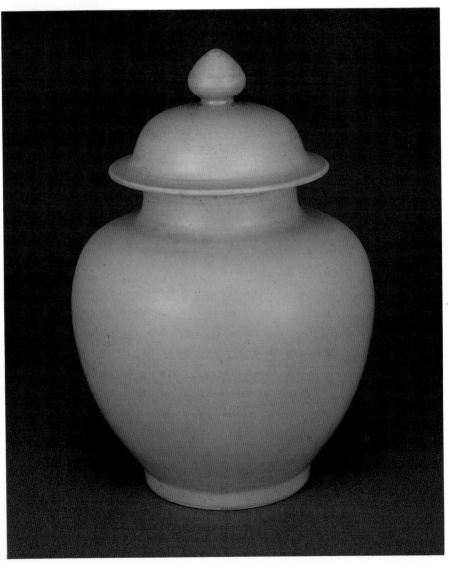

⑫【道光・黃釉雕瓷山水人物圖筆筒】

　　直徑17cm，高13.5cm。外壁畫面描繪層次
分明，錯落有致。一座幽靜安逸的宅院位於
叢山峻嶺之中，茅屋草舍外面有一道籬笆
圍牆，院外小狗和優閒自得的臥牛，平添了
幾分深山野趣，儼然是一個超凡脫俗的世
外桃園。

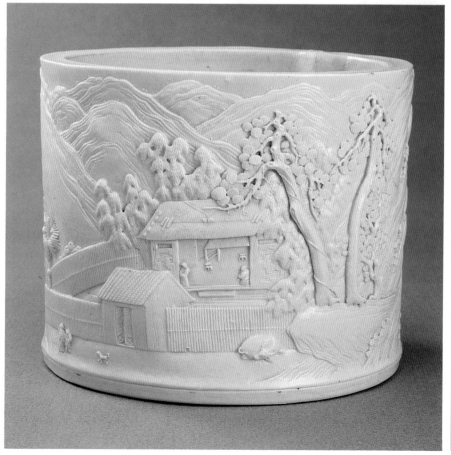

綠　釉

是以化學元素銅爲呈色劑，在氧化氣氛中燒成的低溫釉。由於釉中含銅量不同，有時還要添加少量其它著色劑，如鐵、鉛等，這樣就衍生出孔雀綠、秋葵綠、瓜皮綠、松石綠等多種色調。

「孔雀綠」——翠綠透亮

「孔雀綠」是一翠綠透亮有如孔雀羽毛色澤的彩釉。明宣德時已生產出孔雀綠盃、盤等少量器物，明成化、弘治、正德年間生產量逐漸增多，傳世品中以正德時期產品最爲多見。

除單一色彩的孔雀綠釉器之外，孔雀綠地蓮魚紋盤也是成化、正德時期的特色產品，見「成化・孔雀綠地蓮魚紋盤」（圖・73）。

清代前期孔雀綠釉盛行，特點是釉面密布魚子紋開片，玻璃質光澤強，造形以倣尊、觚、觶等古銅器爲主，見「乾隆・孔雀綠釉瓶」（圖・75）是二次低溫燒成。

由於是直接施釉於素胎上，釉面極易剝落。清末、民國時期有倣孔雀綠釉器，但胎體偏輕，釉色閃藍，並有鮮艷刺目的感覺。

「秋葵綠」——似秋葵花朵

「秋葵綠」是清雍正時創燒的一種低溫釉，呈色淺淡微黃，似秋葵花朵的顏色而得名，比它釉色更淺的，稱「西湖水綠」。

以秋葵綠釉裝飾的器物形制大體相同，多爲盃、盌、盤、碟類的小件器物，製作均很精細，「雍正・秋葵綠釉雲雷紋盤」（圖・74）是典型的官窯製品。

「瓜皮綠」——釉色碧綠

「瓜皮綠」釉色碧綠，如同西瓜皮色。作爲一種釉上彩的生產，在明代彩瓷上已經廣泛使用，而作爲一種單色釉的生產則是在清代前期。

瓜皮綠釉多裝飾一些小巧的飾件及玩賞器，「乾隆・瓜皮綠釉飾件」（圖・76）爲倣翠玉飾品，類似的工藝製品在乾隆時有大量生產，而以官窯器最爲精緻。

「松石綠」——綠松石相似

「松石綠」是清代新創的一種低溫釉，其色澤、質感都與天然礦物質綠松石相似。乾隆時期所製倣松石綠釉形象逼眞被視爲上品。

松石綠釉製品一般爲小件文玩、裝飾品，像「乾隆・松石綠釉夔龍紋洗」（圖・77），這樣一件比較大型的器物還是比較少見的。

⓭【成化·孔雀綠地蓮魚紋盤】

　　其製作工藝是先燒製成青花蓮魚紋盤，再覆蓋一層孔雀綠釉，二次低溫燒成。這一品種極為罕見，寥寥幾件傳世品皆被視為稀世之寶。現藏上海博物館。

⓴【雍正・秋葵綠釉雲雷紋盤】

　　直徑16cm，底徑10cm，高3.1cm。盤內素白，外壁施秋葵綠釉並裝飾有雲雷紋、弦紋和波浪紋。釉色青翠欲滴，紋飾簡潔生動。白釉底書「大清雍正年製」青花款。

⓵【乾隆・孔雀綠釉瓶】

　　口徑7cm，高20.5cm。釉色濃艷蔥翠，釉面布滿細碎的魚子紋開片，是清代孔雀綠釉品種的典型器物。

⑯【乾隆・瓜皮綠釉飾件】

　　方勝形雙龍飾件，長6.5cm，寬4.5cm。豆
莢形飾件，長6.9cm，寬4cm。釉色近西瓜皮
色而得名。製作精細，是做翠玉飾件燒製的
小巧工藝品。

⑰【乾隆・松石綠釉夔龍紋洗】

直徑29cm，底徑20cm，高6.5cm。除底部
外，通體印有夔龍紋圖案，印紋細緻，繁而
不亂。板沿修飾成小弧度的花瓣形，獨具匠
心。

清・乾隆　茶葉末釉雙耳葫蘆瓶
1991年10月29日　蘇富比香港春拍
高：26cm　編號：82
預估價：10～15萬港幣

清・雍正　瓜皮綠對碗
1989年5月16日　蘇富比香港春拍
直徑：14cm　編號：352
拍出價：121萬港幣

清・乾隆　松石綠釉直口盤
1993年4月28日　蘇富比香港春拍
直徑：20cm　編號：95
預估價：6～8萬港幣

綠釉西洋綠色器皿
現代新興貴族新歡

綠釉的孔雀綠，名稱很多，有法綠、法翠、翡翠釉、吉翠釉。

《南窰筆記》說：「法藍、法翠二色，舊惟成窰有，翡翠最佳。」

翡翠釉困難度高，明宣德、成化的在拍賣場很受歡迎，所以綠釉是「色釉瓷寵兒」。

綠釉系中的「西湖水釉」、「松石綠釉」、「秋葵綠釉」三種，在唐英著《陶成紀事碑》中，所謂「西洋綠色器皿」，均屬以氧化銅爲著色劑，二次燒成的低溫綠釉，基本色調爲淡綠色。所謂「西湖水」，釉色呈淺青綠色宛若湖水，「松石綠」釉色如天然綠松石，「秋葵綠」釉如秋葵花朶淺綠泛黃。清雍正以小碗、杯、盤、碟之類，作工精細，胎體輕薄，釉面勻淨，非常受現代新興貴族垂愛。

「瓜皮綠」又稱澆綠釉，康、雍、乾時，瓜皮釉色有深、淺之分，釉面無開片，玻璃質感強，除光素器外，還有刻暗花的器物，以碗、盤較多。

礬紅彩釉是明清兩代傳統的低溫紅釉，清代又創燒了珊瑚紅、胭脂紅釉，都是二次低溫燒成的單色釉，不同的是，礬紅、珊瑚紅是鐵作呈色劑，而胭脂紅是以金作呈色劑。

「礬紅」——深淺兩種色澤

「礬紅」是以青礬（一種礦物質）為原料，經加工並溶入一定的熔劑和粘合劑，將其塗抹在白釉瓷器上，二次低溫燒成，由於是以青礬為主要原料，故稱「礬紅」。

礬紅作為單一色彩的釉來使用是在明嘉靖年間，嘉靖、萬曆年間盛行的「金襴手」瓷器，其中一部分即是在礬紅釉地上加繪金彩紋飾。

在嘉靖、萬曆時期的礬紅釉，色澤濃重似棗皮紅，釉面平澀無光，有明顯的刷絲痕跡。

清代礬紅常有金彩圖案

清代礬紅有深淺兩種色調，深色是作為單色釉裝飾，淺色以彩繪紋飾圖案為主。清代礬紅釉常裝飾有金彩圖案，如「乾隆・紅地描金山水圖壁瓶」（圖・79），是乾隆官窯壁瓶中精品。

《唐俊公陶務紀年表》記載，乾隆七年奉諭旨，「將御製詩一首交唐英燒造在轎瓶上用，其字並寶璽酌量收小，其安詩地方並花樣亦酌量燒造」。文中轎瓶即是指此類壁瓶。清代晚期礬紅器仍是一個重要品種，裝飾方法以單純的描金圖案為主，見「道光・紅地描金福壽紋渣斗」（圖・81），釉色紅中泛黑，且施彩釉薄，這也是晚清紅彩釉的特點。

「珊瑚紅」——紅中閃黃

「珊瑚紅」是清代康熙時新創的名貴品種，以吹釉法施釉，釉薄而均，色紅中閃黃，含蓄嬌媚。珊瑚紅釉以生產單一色的盤、盌、瓶為主，如「雍正・珊瑚紅釉小盞」（圖・78），製作精細，格調高雅。

珊瑚紅釉還常用作地色，製成珊瑚紅地粉彩、珊瑚紅地描金等品種，是皇宮中十分珍貴的觀賞性器物。

「胭脂紅」——胭脂般的紅

「胭脂紅」又名「金紅」，它是在釉中羼入萬分之一、二的金，而呈現猶如胭脂般的紅色，康熙時期從西方引進，雍正、乾隆兩朝胭脂紅釉器比較盛行。

胭脂紅釉器均採用上等薄胎白瓷，於器外施釉，色澤艷麗，與器內白釉相映，格外嬌艷，耐人尋味。胭脂紅釉以雍正時色彩最美，乾隆所製胎質

⑱【雍正・珊瑚紅釉小盞】

口徑10cm，高4cm。敞口小盞，盞內爲白釉，外施珊瑚紅釉，釉色紅中閃黃，含蓄嫵媚，美若珊瑚，十分精巧。

漸厚，色略發紫，見「乾隆・胭脂紅釉蓋盌」（圖・80）。

　民國時期，生產有一些後倣器，或舊胎後掛彩釉，其特點是釉厚而色不均，但沒有清代前期那種細淺的橘皮紋。

145

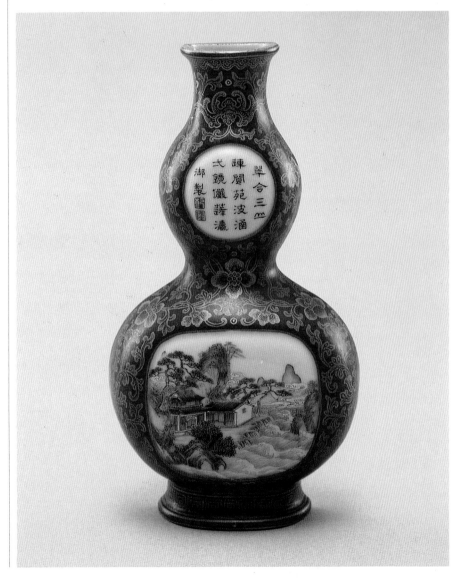

翠合三山

漣闥苑波涵

式鏡儀莽瀰

御製

⑦⑨【乾隆・紅地描金山水圖壁瓶】

　　腹徑11cm，高20cm。呈葫蘆形，礬紅地上加繪金彩紋飾。下部開光內以粉彩繪「蓬萊僊境」圖畫，上部開光內配以墨彩乾隆皇帝御製詩文一首，末尾落有「乾隆」紅彩璽印。瓶底湖水綠釉地上書「大清乾隆年製」紅彩篆書款。

⑧⓪【乾隆・胭脂紅釉蓋盌】

　　直徑11.8cm，通高8cm。蓋盌在清中後期是一種較爲常見的器型。盌內潔白如雪的白釉與外壁濃艷的胭脂紅釉交相輝映。

⑧【道光・紅地描金福壽紋渣斗】

口徑9.3cm，高8.9cm。礬紅彩釉作地色，繪金彩寶相花、蝠、壽圖案，寓意「福貴吉祥」，底書「慎德堂製」紅彩款，爲道光皇帝御用品。

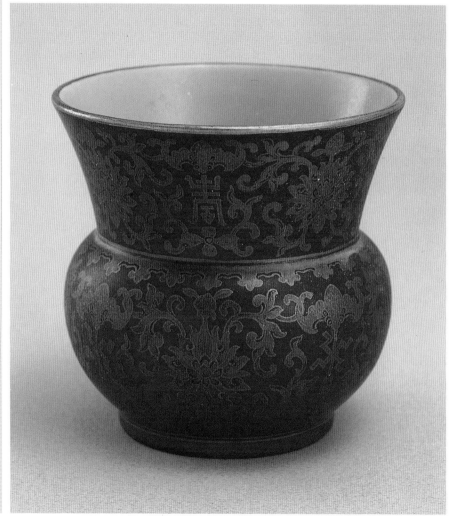

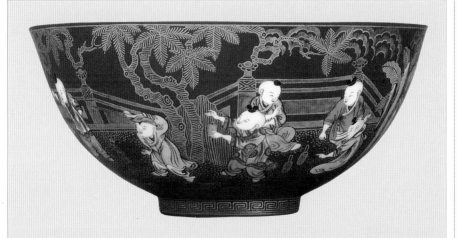

紅彩釉色艷吉祥樣
清宮愛紅地描金碗

在「紅彩釉」色系中，明朝有很多名稱：寶石紅、祭紅、霽紅、積紅、濟紅、雞紅、極紅、醉紅、大紅、牛血紅……名目繁多，實爲一物。

「紅彩釉」又名「鮮紅釉」，那是明嘉靖初年，皇帝下達給御窰廠燒造鮮紅釉器無法完成任務，官吏相繼請求改燒「礬紅」，礬紅是一種以氧化鐵爲著色劑，在900℃氧化燒成低溫紅釉，又稱「鐵紅」，礬紅沒有鮮紅釉純正艷麗，但呈色穩定容易燒成。

清以後從「礬紅釉」中又創的「珊瑚紅」與「胭脂紅」。宮廷御用碗，都在珊瑚紅上描金，所以清康熙、嘉慶特別多珊瑚地描金碗。

爐鈞釉

是雍正時期創燒的一種低溫倣「宜
鈞」釉。先以高溫燒成澀胎,再施釉
二次低溫燒成,釉中含有粉劑,厚而
不透,呈深淺不一的紅、藍、紫等色,
形成條紋、斑點交匯,五彩繽紛的色
彩。爐鈞釉的色澤變化有三個不同的
階段:雍正時期、清中期、清晚期。

雍正爐鈞釉以紅藍相間為主

雍正爐鈞釉以紅藍相間為主,紅色
似剛成熟的高粱穗色,紅中泛紫,有
「高粱紅」之稱,如「雍正・爐鈞釉
三足洗」(圖・82),釉中有明顯的「高
粱紅」斑點。由於爐鈞釉厚而不透,
不宜突出紋飾,僅在洗的外壁裝飾兩
圈乳釘紋,簡潔明快,發生修飾作用。

乾隆爐鈞釉保留雍正特色

乾隆初期,爐鈞釉仍保留有雍正時
的特色,中期以後逐漸演變,形成清
代中期常見的以藍色為主,藍、綠色
相融的色澤,見「乾隆・爐鈞釉雙耳
瓶」(圖・83),釉面已很少有雍正時的
「高粱紅」色,釉面流動小,呈條狀
垂流的藍綠色彩釉。

清代晚期的爐鈞釉與雍正、清中期
相比又另具特色,如「道光・爐鈞釉
水盂」(圖・84),釉質稀薄,淡綠色地
上只見有紫色、白色小圓點紋,與前
期爐鈞釉形成兩種完全不同的風格。

❷【雍正‧爐鈞釉三足洗】

　　口徑16.5cm，高5.5cm。洗呈收口式，上下裝飾有乳釘紋兩周，通體施爐鈞釉，釉自然流淌，形成蜿蜒曲折之勢，藍色與紫紅色相融，端莊素雅。

❸【乾隆‧爐鈞釉雙耳瓶】

　　口徑5.4cm，高15cm。瓶頸部裝飾有象首形雙耳，是爐鈞釉器常用的裝飾方法，爲清代爐鈞釉的典型器物。

❽❹【道光·爐鈞釉水盂】

口徑6.5cm，高4cm。水盂爲瓜稜式，口部
堆塑有一螭龍紋，造形小巧玲瓏。

寶光內蘊美奐美輪
釉呈藍色美如雪花

鈞瓷原是宋五大名瓷外加一瓷，人們如稱宋六大瓷，就把它列入，但因流傳極少，少見又少見。

爐鈞分別是清朝景德鎮和河南禹縣產的「倣鈞瓷」，雍正爐鈞釉色以紫紅色底呈天藍色雪花。乾隆以後釉呈藍色，斑紋如豌豆大小，色釉綿密如油狀，晚清則藍紫交匯，斑紋如密集小魚。

爐鈞來源源自河南禹縣，盧氏用風箱爐燒製，因而稱「爐鈞」，盧鈞曾以壽禮送慈禧，件件寶光內蘊，美奐美輪，慈禧愛不釋手，從此古董商人開始搜集爐鈞釉。

彩釉瓷

乾隆皇帝承祖父餘蔭，天下安定，物阜財豐，恣意享樂，所有典章文物，無不竭力表揚。

對於瓷業尤極講求，凡過去所有之名瓷，靡不模倣，景德鎮製瓷業達到了歷史最高峰。由於乾隆皇帝本人的嗜好，督陶官唐英等人對製瓷業的傑出貢獻，乾隆一朝生產出許多新奇製品。

朱琰《陶說》記載，「戧金，鏤銀，琢石，髹漆，螺鈿，竹木，匏蠡諸作，無不以陶爲之，倣效而肖。」而乾隆時期創新的各類低溫彩釉中，以倣木釉、倣石釉、倣漆釉等最有特色。

「倣木釉」——如木材年輪紋理

「倣木釉」是以紅赭、褐色描繪出木材的年輪紋理，再施透明釉燒製而成。倣木釉器以筆筒、臂擱、花盆等造形居多，其中尤以「乾隆・倣木釉盌」（圖・85）製作最爲逼眞，瓷木莫辨。木質紋理、造形與我國游牧民族使用的木製「扎古扎雅」盌十分相像。

「倣石釉」——石質彩釉

「倣石釉」乾隆一朝生產有各色石質彩釉，石頭紋理、色澤摹倣逼眞。前面提到過倣松石綠釉，此外，還有大理石釉、虎皮石釉、卵石釉等品種，倣石釉產品常製中小件瓶、筆筒、香爐、扳指、印章等器物，「乾隆・倣石釉雙聯筆筒」（圖・86），是特爲皇帝燒製的御用瓷器，倣石釉器中之精品。

「倣漆釉」——倣雕漆・福建漆

「倣漆釉」有兩種類型，一種是倣雕漆，一種是倣福建漆器。倣雕漆瓷器是先在素胎上雕出各種錦地紋和山水、人物圖案，再施低溫釉燒製，其效果與木質雕漆器完全一樣。

雕漆釉有紅、藍兩種色彩，器型以淺盌、蓋盌、蓋盒、茶盤、鼻煙壺等最爲多見，如「乾隆・倣漆釉盌」（圖・87），與眞雕漆器相倣，是倣雕漆類瓷器中之佳作。

倣福建漆器，則是以珠紅釉塗於器表，黑釉施於器底，胎薄而形制秀巧，有菊瓣式蓋盌、花口淺盤等，器型與釉色皆有皮胎漆器的效果。傳世品中以倣雕漆瓷器爲主，而倣福建漆器較少。

⑧⑤【乾隆・做木釉盌】

　　口徑13cm，高4.7cm。盌內外滿繪木質紋理，口沿外撇，盌壁弧度與寬淺的底足都酷似木質盌，是乾隆時期最典型的做木釉製品。

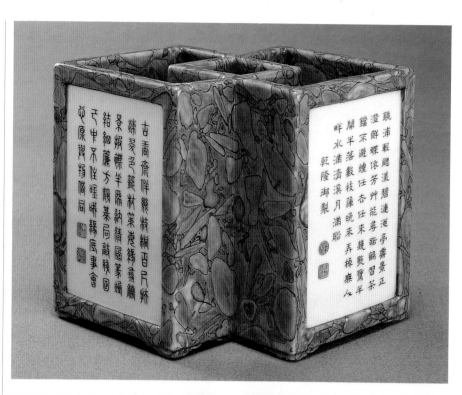

古喬齋伴築栽綠百尺朴
辣棐名蘷林葉惠篠雪箱
景敏簾半臨納猜扃籜楂
結細簾方觀葉局龥楥回
千年禾陘煙帙綠底事會
臥原與稽循同

鏡浦載颿漾碧連迤亭審景正
澄鮮蝶依芳艸能尋踏鷗習茶
鐺宋遊煙任杏末幾變驚年
開罕落數枝謹晚末弄棹乘人
畔水滿清溪月滿舡
乾隆御製

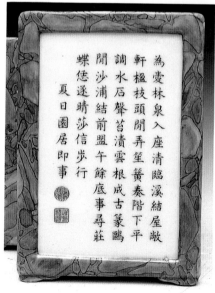

為虆林泉入座清臨溪結屋敞
軒楹枝頭閒弄笙簧奏階下平
調水石聲苔漬雲根成古篆鷗
開沙浦結前盟午餘底事尋莊
蝶徑逐晴莎信步行
夏日園居即事

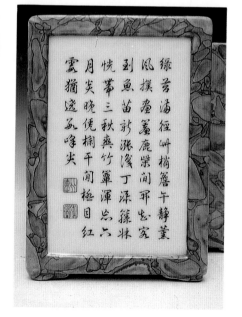

綠苔滿徑艸梢簷午靜簧
風撲虛簾鹿柴間邪忘宄
到魚苗新漲浚丁源篠林
恍帶三秋與竹篁渾岀六
月炎晚倦楠干面極目紅
雲獵遠瓦峰尖

❸⑥【乾隆·倣石釉雙聯筆筒】

　　長17.5cm，寬12cm，高12.5cm。爲兩個方形筆筒套聯而成，俯視呈「方勝」形吉祥圖案，內外滿飾倣卵石釉。四面開光內以墨彩書寫乾隆御製篆、隸、楷、行四體詩文，每篇詩末均落有紅彩印章文。底書「大淸乾隆年製」金彩篆書款，爲宮中御用珍品。

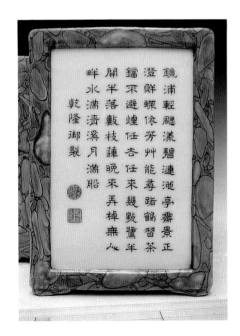

⑧⑦【乾隆・倣漆釉盌】

　　□徑12cm，高4cm。外壁雕以雲雷紋、
「卍」字錦及四個團形「壽」字，紅彩釉爲
地，金彩描「壽」字和盌口邊沿，盌內塗乾
隆時常用之淺綠色釉，與木質雕漆器極爲
相似。

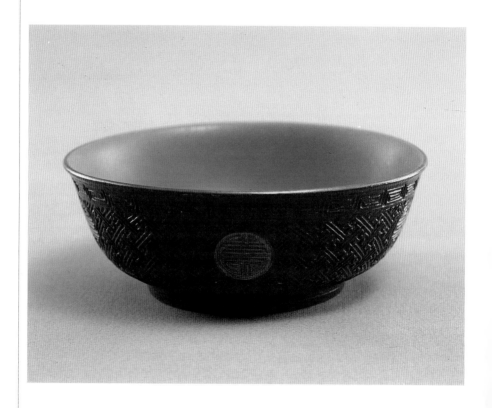

參考資料⓲

清・乾隆　倣雕漆梅花盒
台北故宮博物院藏　口徑：8.1cm

清・乾隆　斑紋石桃形蓋盒
1993年3月23日　佳士得香港春拍
長：8cm　編號：772
拍出價：4萬1千港幣

藝術材質移植瓷器
稀少花石倣品取代

　　其他材質藝術風格移植到瓷器上，是清代雍正・乾隆兩朝景德鎮官窯的一大發明。這些以瓷器燒的可以達到原物差不多色彩和質地。

　　朱琰《陶說》：「戧金、鏤銀、琢石、髹漆、螺鈿、竹木、匏蠡諸作，無不以陶為之，倣效而肖」。

　　像斑紋石原為鋪設宮廷地面天然石材，該石稀少斑花美者更少，因此景德鎮窯師用天然斑花石的釉彩勾繪，塗抹出跟原石一樣紋理色質，摹倣逼真，乾隆看到試品興奮非常，不但用來鋪室內地磚，還燒各種盒子、器皿。其他如漆器也是同一手法。

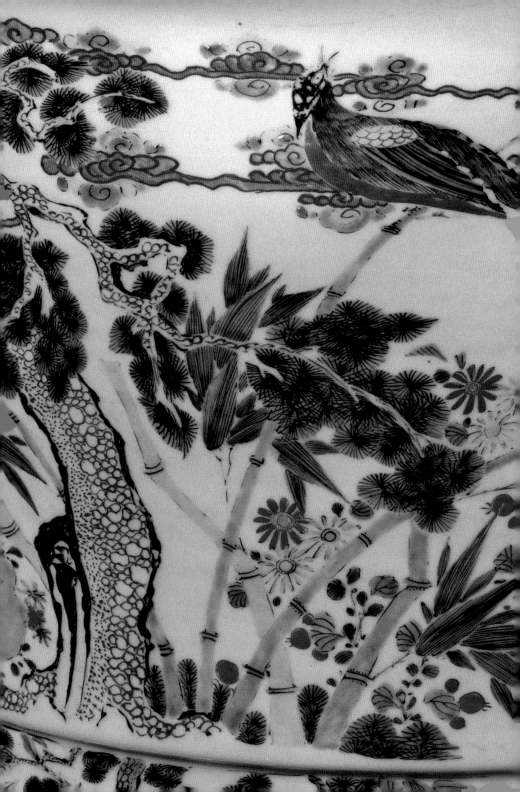

叁

明·清 彩繪瓷

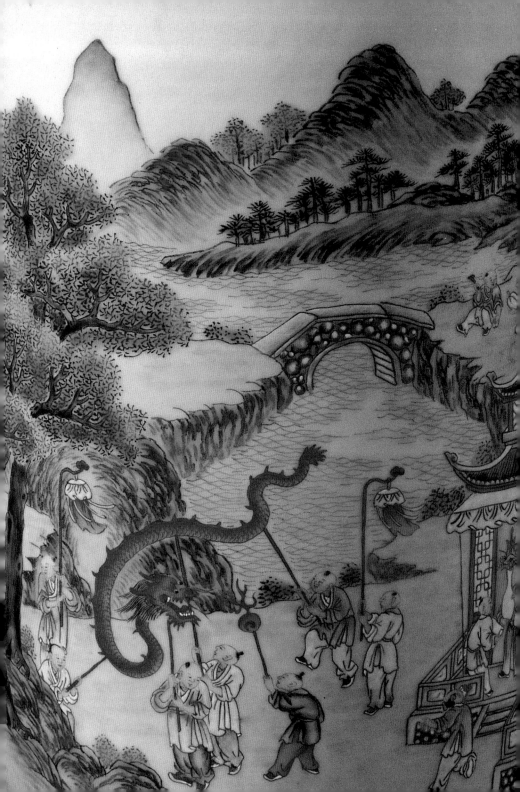

明清兩代是中國彩繪瓷高度發展繁榮的鼎盛時期，其品種繁多、色彩絢麗的各類彩繪瓷，在中國數千年的陶瓷史上增添了光輝燦爛的一頁。

彩繪瓷，廣義而言，包括：釉下彩、釉中點彩、釉上彩、釉上與釉下相結合的鬥彩、五彩等幾大類。

釉下彩主要有青花、釉裡紅；釉中點彩是指早期青釉點褐彩的品種。

因此，這裡介紹的明清彩繪瓷主要是釉上彩、釉上與釉下結合的鬥彩、五彩等類瓷器，具體品種有鬥彩、五彩、釉上紅彩、綠彩、三彩、琺瑯彩、粉彩等是常見的明清幾大類彩繪瓷。

◎明清・鬪彩

鬪彩，是先用釉下青花勾出紋飾的輪廓線，或描出局部圖案，入窯燒成後，再於釉上填繪艷麗的色彩，經低溫二次燒成，形成釉下青花與釉上彩色的鮮明對比，格調清新雅致。

歷來認為鬪彩的生產始於明成化年間，但1985年在西藏地區發現了兩件「宣德青花五彩蓮池鴛鴦紋盌」，這兩件器物在局部紋飾上已採用了鬪彩工藝，這就把鬪彩的發明從成化提前到宣德時期，但鬪彩工藝的真正成熟期仍是在成化年間。

成化鬪彩，彩繪瓷珍上品

成化朝鬪彩皆為高檔細瓷，官窯上品，產量有限，因此傳世甚少，極為珍貴。

據文獻記載，成化鬪彩器的燒造，與成化皇帝之寵妃萬貴妃有密切的關係。成化十二年萬氏被封為皇貴妃，其使用器物極其奢侈，四方進奉奇珍異物皆歸之所有。

從傳世的成化鬪彩器看，皆為小巧精細之作，賞玩價值遠勝於其使用價值，因此這是一批比較特殊的產品。

1988年景德鎮發現了成化官窯殘器堆積層，出土並復原了近兩百餘件器物，其中許多是只見諸史書而不見實物的孤品。

成化鬪彩小巧玲瓏

傳世成化鬪彩器絕大多數收藏在北京故宮、臺北故宮，主要有把盃、小型盃盌、蓋罐、扁罐、膽瓶等器，以其小巧玲瓏秀美而著稱。

裝飾花紋有蜂蝶花草、花鳥、子母雞、葡萄瓜菓、團花、海水龍紋、海馬紋、鴛鴦蓮池、嬰戲、高士人物等，畫面細膩生動，色彩柔和明快，其用色之豐富為明代彩瓷之冠。

一般的鬪彩器物上多用三四種釉上彩，多者達五六種，也有少量用青花雙勾輪廓線，線內僅填一種彩色的作品。

「成化・鬪彩團花菓紋盃」（圖・88），描繪細膩，色彩絢麗，是成化鬪彩中之上品。成化鬪彩官窯款識，一如成化青花器上所落款識，以六字雙行青花楷書為主。

「天」字款識仿造最盛

另有於罐底書寫「天」字款的器物。成化鬪彩影響深遠，歷代皆有倣製，尤以雞缸盃、天字罐的倣造最盛，但

器型非大即小，用彩及款識也有明顯的時代特徵。

明嘉靖、萬曆鬥彩瓷

明嘉靖、萬曆時期鬥彩瓷的製作也比較精細，其器型和紋飾皆宗仰成化鬥彩，如「嘉靖‧鬥彩靈芝紋盤」（圖‧89）的器型、紋飾都與成化器相似，紋飾簡潔，清雋秀美，是倣成化鬥彩器中最爲形象的一種。

當然，其用色濃重不可避免地帶有其時代特徵，如青花呈色藍中泛紫，紅彩爲晚明常用的棗皮紅色，與同期的青花五彩瓷有相同的特徵，是由特定時代的製瓷工藝與用料決定的，這也是嘉靖、萬曆鬥彩與成化鬥彩的重要區別。

清康熙年間鬥彩

清康熙年間鬥彩的製作仍有晚明遺風，釉下青花突出，近似青花五彩瓷的呈色，如「康熙‧鬥彩牛郎織女圖印盒」（圖‧90）。

也有少數官窯鬥彩開創了清代鬥彩清新明快的風格，見「康熙‧鬥彩靈僊祝壽紋盤」（圖‧91）以青花勾邊，填繪紅、黃、綠等色，底書「大清康熙年製」青花楷書款，是康熙官窯之精品。

雍正時期鬥彩

雍正時期，由於粉彩盛行，出現釉下青花與釉上粉彩相結合的鬥彩新工藝，如「雍正‧鬥彩暗八僊盤」（圖‧92），先以淡描青花勾出紋飾輪廓線，再填以各色細潤的彩料，施彩淺淡，填彩準確，很少有溢出輪廓線者。

「雍正‧鬥彩雙龍紋蓋盌」（圖‧93），蓋與盌身繪有相同的雙龍戲珠圖，龍紋描繪細膩，龍身採用不同的色彩描繪出龍的脊、背、腹，形象生動，五彩祥雲與火珠紋，又爲整個畫面增添了祥瑞的氣氛。盌底落有「大清雍正年製」六字三行楷書橫寫款，這是康熙晚期常見的落款方式，雍正時僅有少量這樣的款識，應是雍正早期官窯器。

雍正鬥彩器中有相當一部分是模倣成化鬥彩的品種，如「雍正‧鬥彩團菊紋盌」（圖‧94），紋飾圖案取材於成化鬥彩器，但更加繁密細膩，其器型、彩釉仍具有雍正時期的時代特徵，並書以雍正本朝年號款識。

❽❽【成化·鬪彩團花菓紋盃】

　　敞口，平底。在潔白如玉的外壁上，彩繪出四組團花菓圖案，以黃、綠、紅、橙、藍等多種色彩繪出絢麗多彩的團花，色彩斑斕而不失典雅，造形簡潔而內含秀美。現藏臺北故宮博物院。

❽❾【嘉靖·鬪彩靈芝紋盤】

　　直徑14.7cm，高3.2cm。盤呈撇口折腰式，盤心雙勾青花線內填紅彩、黃彩，外壁繪紅、黃、藍三色靈芝紋。底書「大明嘉靖年製」青花雙框款。

乾隆時期鬥彩

　　乾隆鬥彩與雍正時一樣，彩繪及製作工藝都很精細，唯乾隆時紋飾圖案更加繁縟趨於圖案化，如「乾隆・鬥彩寶相花紋如意耳尊」（圖・95）。

　　乾隆時期也大量燒造倣成化鬥彩瓷器，雍正官窰倣製成化器，皆以成化真品爲摹本，力求逼真，所倣成化鬥彩小盃、雞缸盃及「天」字罐，真偽難辨。

　　乾隆時雖也極力模倣，仍略遜色於雍正時倣品，其色澤、紋飾、造形等皆有貌似神異的缺點，以「乾隆・鬥彩纏枝蓮花紋蓋罐」（圖・96）爲例，器型相似，但與真品相比，小巧秀美有餘，豐滿圓潤不足；器蓋平坦，而成化器蓋略微隆起，這種蓋面的特徵

也是明清帶蓋器物的重要區別之一。

乾隆時期紋飾繪畫

　　紋飾繪畫方面，乾隆器精工細繪，略顯呆板，成化器畫筆流暢，填彩自然生動。乾隆鬥彩器不僅釉上彩大量使用柔和的粉彩，而且還創新出一種加繪金彩的工藝，使乾隆鬥彩裝飾更加富麗華貴。

　　清代後期，粉彩瓷製作盛行，鬥彩器的製作量逐漸減少。這一時期唯道光年間產品較爲豐富，刻意模倣雍正時的製作工藝，「道光・鬥彩並蒂蓮紋盌」（圖・97），器型秀巧，紋飾纖細，色彩柔和，是道光鬥彩器中較爲精細之作。

⑨ 【康熙・鬪彩牛郎織女圖印盒】

直徑12cm，高6.5cm。以民間神話傳說爲題材，用細膩的筆法，絢麗的色彩，生動地描繪出牛郎織女「七夕」相會的場面，筆墨傳情，富有濃厚的生活氣息和浪漫色彩。

⑨ 【康熙・鬪彩靈僊祝壽紋盤】

直徑21cm，底徑12.6cm，高4cm。以靈芝、僊鶴、祥雲及團形「壽」字，組成一幅吉祥長壽圖案，色彩艷麗，畫工精細，是康熙官窯中之精品。

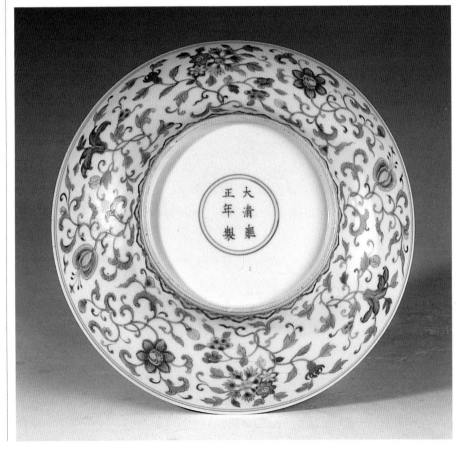

❷【雍正‧鬪彩暗八僊盤】

　　口徑22.6cm，底徑11.5cm，高6cm。盤內壁繪「暗八僊」圖案，外壁畫四季花卉。傳說的道教「八僊」鐵拐李、呂洞賓、張果老、漢鍾離、何僊姑、韓湘子、藍采和、曹國舅，每人手中各執一物，分別爲葫蘆、寶劍、魚鼓、扇子、荷花、橫笛、花藍、陰陽板，又稱「暗八僊」，是清代瓷器上常用的裝飾圖案。

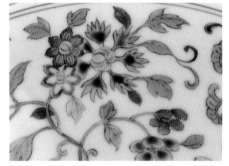

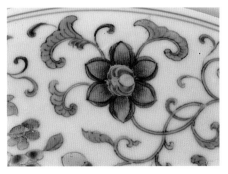

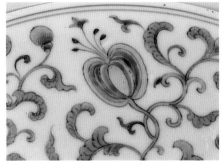

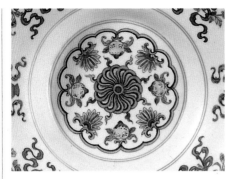

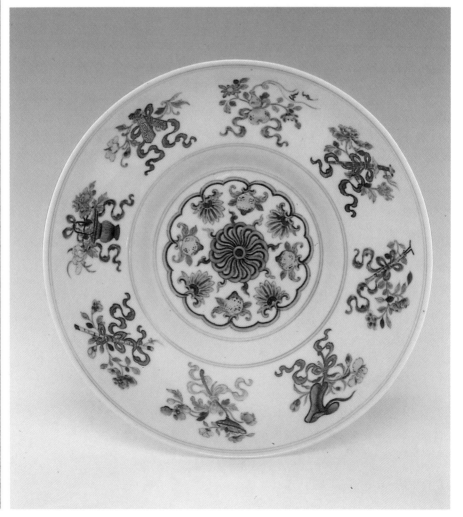

174

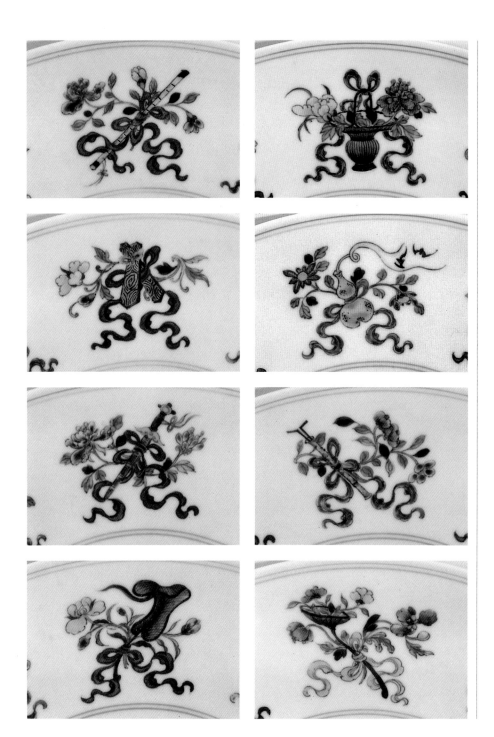

❽【雍正・鬥彩雙龍紋蓋盌】

直徑19.4cm，通高13cm。蓋的直徑略大於盌的口徑，蓋內沿有一圈突起的子口，蓋盌相合緊密而不易滑落，蓋上有一圓足，既可作把，又能將蓋平穩翻置，設計巧妙。傳統的雙龍戲珠圖描繪精緻，是難得之佳作。

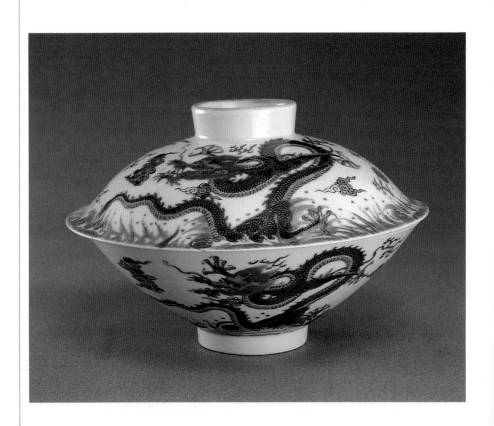

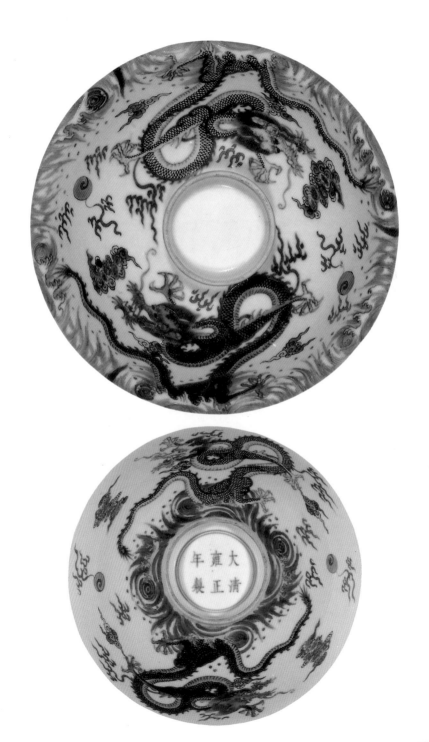

❾❹【雍正・鬪彩團菊紋盌】

　　□徑14.4cm，高6.7cm。盌內素白，外壁彩繪五組團形菊花紋飾，色彩柔和。底書「大淸雍正年製」青花雙圈款。

❾❺【乾隆・鬪彩寶相花紋如意耳尊】

　　□徑4.5cm，底徑15.7cm，高18cm。上部呈圓形，下部爲半圓形，扁腹廣底，中間束腰，形似葫蘆，有對稱的如意式雙耳連接上下兩部分，這是雍正、乾隆時期較爲新穎的造形。寶相花作爲主題紋飾，繪畫精細。底書「大淸乾隆年製」青花篆書款。

⑯【乾隆‧鬥彩纏枝蓮花紋蓋罐】

　　腹徑11cm，高10cm。以釉下青花繪出部分圖案，再在釉上加繪其餘部分，組成完整的畫面，是鬥彩工藝中的一種。器型、紋飾皆做照明代成化鬥彩器，是做製品中比較成功的產品。

⑰【道光‧鬥彩並蒂蓮紋盌】

　　口徑12.5cm，高6.5cm。盌外壁繪三組並蒂蓮紋，紋飾纖細，造形秀巧，仍具有雍正鬥彩之風韻。底書「大清道光年製」青花篆書款。

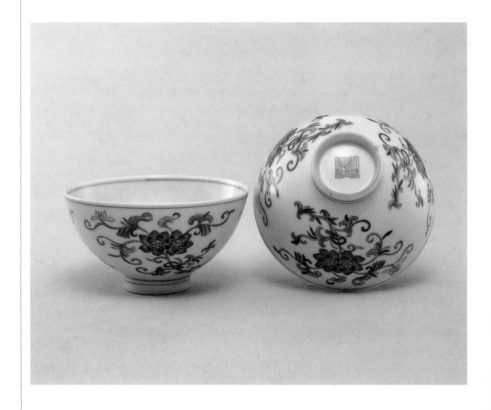

明・成化　鬥彩葡萄紋杯
口徑：5.5cm　台北・北京故宮博物院藏

名瓷之冠絢麗多彩
鬥艷爭奇青花加彩

明成化「鬥彩」，大概是全世界瓷器藏家最愛，在外流落很少，大部分在台北、北京兩故宮，約有250件，40多個品種，專爲明朝宮廷燒製的一種精美細瓷，爲官窯上品，產量很少，精美非常。

成化鬥彩，無論造形、紋飾、施彩等方面製作技巧，都是超越前代，時至今日瓷藝仍沒有可以比擬。

明《神宗實錄》記載「神宗時尙食，御前有成化鬥彩雞缸盃一對，值錢十萬」，足見其貴重，直到今天，它仍像一朵鮮艷奇葩，閃耀著異彩，有著迷人藝術魅力。

君不信清康熙做「鬥彩人物酒對杯」大小祇不過口徑5.7cm，1981年就拍到27萬5千港幣，如果有成化的眞品，再加一個零，也會搶破頭。

因爲這需要二度燒製，用青花勾繪紋飾，然後在線內施彩，旣保持青花幽靜雅致，增加濃艷華麗釉上彩，成功率低之又低，釉下青花與釉上彩相互襯托，爭奇鬥艷，絢麗多彩，而成爲「彩瓷之冠」。

清・康熙　鬥彩人物酒對杯
1981年5月19日　蘇富比香港拍賣
口徑：5.5cm　編號：563
拍出價：27萬5千港幣

清・雍正　鬥彩雞缸杯
1989年11月4日　蘇富比香港拍賣
口徑：8.2cm　編號：230
拍出價：192萬5千港幣

明清五彩有兩大類，一種是青花五彩，以釉下青花作為一種色彩與釉上彩相結合組成紋飾圖案；另一種白地五彩瓷，在已燒成的白瓷上，用多種彩料繪畫圖案花紋單純的釉上五彩。

明・沈德符《敝帚齋餘談》記載：「本朝窰器，用青花間裝五色，為古今之冠，以宣窰品最貴。」即指宣德青花五彩瓷，但傳世品極為罕見。

1985年在西藏地區發現了兩件「宣德・青花五彩蓮池鴛鴦紋盌」（圖・98），解決了中國陶瓷史上長期懸而未決的「宣德窰・五彩」問題。

成化鬥彩瓷亦是得益於宣德青花五彩，並在填彩工藝上有所發展，形成了典雅的鬥彩新品種。由於鬥彩盛極一時，相近的青花五彩瓷在成化時便很少生產，傳世品就更少了。

嘉靖・萬曆逐漸興盛

青花五彩瓷發展到嘉靖、萬曆時期逐漸興盛，成為僅次於青花的一個重要品種，以其濃艷的色彩，華麗的裝飾聞名於世。色彩絢麗、紋飾繁密是這一時期青花五彩瓷的特點。

傳統的龍鳳紋飾以多種色彩點綴，成為真正典型的五彩繽紛的龍鳳紋。

紋飾圖案布滿器身，層次豐富而主題明確，富有濃厚的民俗風情，「萬曆・青花五彩梅花洗」（圖・100）是這一品種的典型器物。

「洗」是萬曆年間比較特殊的器物造形，有八方式、六方式、葵花口式、圓形、蓮瓣形及梅花形等多種類型。品種主要有青花和五彩兩種，裝飾有人物、動物、花卉等各種紋飾圖案。洗的直徑一般在30釐米左右，大小相當於今天的盆，是盛水的容器。

青花五彩瓷在明末天啟年間仍有少量生產，但色彩變得淺淡，紋飾也以簡單的花菓、花鳥紋為主，其風格更接近於清代康熙青花五彩瓷。

白地五彩瓷

明代五彩瓷還有一種白地五彩瓷，即純釉上彩瓷，彩繪以紅、綠、黃色為主，部分器物繪有孔雀綠色。

從傳世品來看，以明代弘治、正德、嘉靖三朝產品較多，與嘉靖、萬曆時期濃艷的青花五彩瓷相比，色調恬靜淡雅，圖案疏密有致，「嘉靖・五彩人物圖蓋罐」（圖・99），從上至下共有十二層紋飾，腹部一周繪琴棋書畫人物圖案。在英國維多利亞皇家博物館也

有一件相同的五彩人物蓋罐，可謂是一對難得的傳世佳品。

嘉靖時生產的白地五彩瓷常見的器型除蓋罐之外，還有梅瓶、葫蘆瓶、盤、盌、印盒等。多數器物無款，少數署有官窯款，還有以紅彩書寫的人名款或干支紀年款。

嘉・萬五彩瓷特色

嘉、萬五彩瓷器有一共同的特點，即裝飾繁密、色彩絢麗，製作工藝和造形大同小異，因此常被歸於一類器物，但嘉靖五彩器多用孔雀綠彩，而萬曆時則不然，這是它們之間的重要區別。

清康熙五彩瓷特色

清代康熙朝，五彩瓷的生產占重要地位，有部分青花五彩瓷繼承了明嘉靖、萬曆青花五彩瓷的製作工藝，如「康熙・青花五彩龍鳳紋盌」（圖・101），其色彩裝飾與嘉靖、萬曆五彩相似，但在色彩、構圖、繪畫技藝上又另具特色。

康熙青花五彩偏重於把青花作為五彩紋飾中的一種釉下彩來表現局部紋飾，這在「康熙・青花五彩花鳥紋筆筒」（圖・102）上清晰可見，青花色澤濃淡相宜，釉上紅彩使用淺淡的桔紅色，區別於嘉、萬時期常用的深棗皮紅色。

康熙釉上藍彩和黑彩

康熙時期燒造出釉上藍彩和黑彩，藍彩鮮艷醒目，黑彩漆黑光亮，使康熙白地五彩瓷比明代單純的釉上五彩瓷更加嬌艷動人。

「康熙・五彩人物花鳥紋瓷磚」（圖・103），在同一幅畫面上採用墨綠、大綠、瓜綠、水綠等數種綠彩釉；藍彩描繪山石、花卉、人物服飾；黑彩點飾人物的髮、冠、靴等，豐富的色彩將圖案描繪的更加準確，人物花鳥栩栩如生，富有立體感。

雍正興粉彩沒五彩

從雍正時起，粉彩瓷盛行，五彩瓷趨於衰落。「雍正・五彩龍鳳紋盤」（圖・104）的製作是康熙五彩瓷風格的尾聲，器型，紋飾都與「康熙・五彩龍鳳紋盌」相似，盤底書「大清雍正年製」六字三行橫寫青花款。清晚期，尤其是光緒、民國時期，五彩瓷只是作為一種倣古瓷生產。

釉下青花與釉上紅、綠、褐彩結合，外壁
主題紋飾是蓮池鴛鴦紋，兩對鴛鴦在蓮花、
蘆葦叢中隨意暢游，畫筆自然逼真，具有很
高的欣賞價值，爲青花五彩瓷的最早製品，
是稀世之珍寶。現藏西藏薩迦寺。

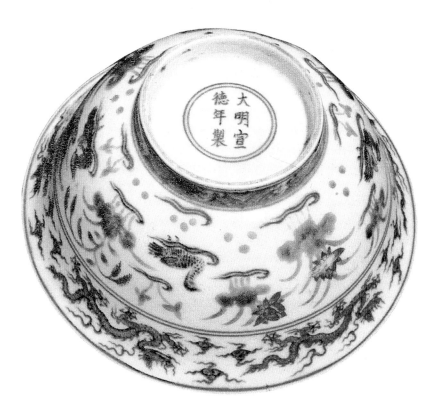

傳世品中有相當的數量就是後做的
康熙五彩瓷。對做製品的鑒別應注意
兩點：首先是胎質細密堅硬程度，和
胎釉結合緊密程度；其次是彩釉的色
澤、繪畫風格。做製品的製作或多或
少都會帶有其時代特徵，參照康熙五
彩瓷的各種特點，仔細辨別，就可以
鑒別出真僞。

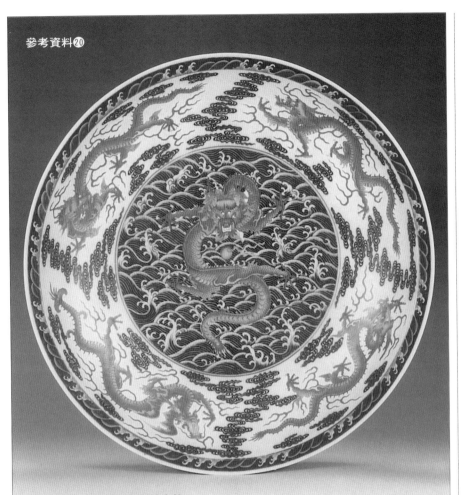

清・乾隆　青花礬紅彩龍紋大盤
1990年5月15日　蘇富比香港春拍
口徑：48.2cm　編號：207
拍出價：308萬港幣

青花礬紅彩龍大盤
叁佰萬港幣超天價

　　明・宣德「青花五彩」是稀世珍品，明・嘉靖的「青花釉上彩」也非等閒之品，君不信1992年9月佳士得香港春拍陶瓷封面「青花釉上彩魚藻紋蓋罐」，即以176萬港幣競標下落槌。

　　清朝以後，色釉瓷出現後，結合青花燒的結合彩，有很多出奇的精美。1990年5月15日蘇富比香港春拍「清・乾隆青花礬紅彩龍大盤」以308萬港幣拍出，這是少見300萬港幣以上的瓷器，不能不說珍貴，差不多台北高級公寓一幢價格。

99【嘉靖・五彩人物圖蓋罐】

口徑17.5cm，腹徑33cm，通高40.2cm。器型碩大、造形規整。主題紋飾是明代瓷器上常用的「琴棋書畫」人物圖案，色彩柔和，以紅、綠彩為主，點綴以少量黃彩，人物形象生動，眾多文人雅士在安靜悠閒的庭院內，以琴、棋、書、畫會友消遣，有如一幅展開的文人聚會圖。

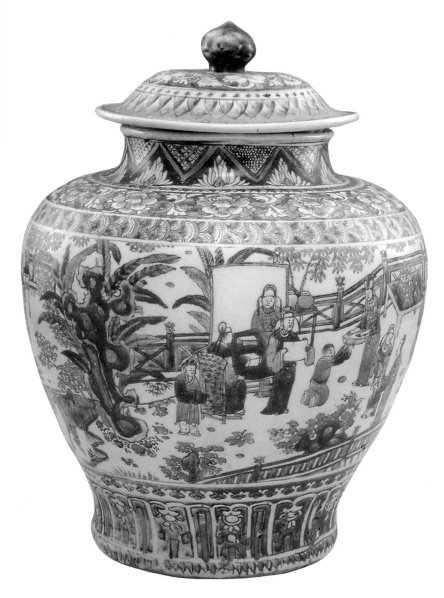

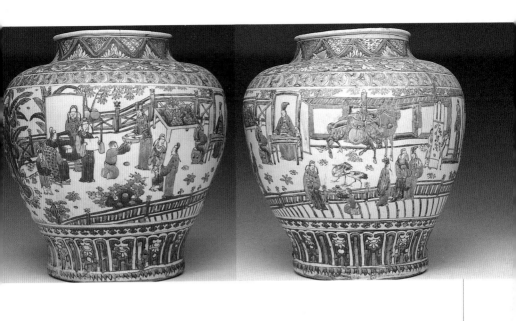

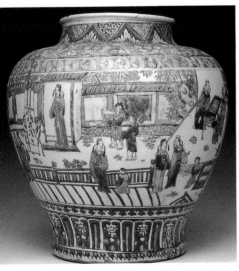

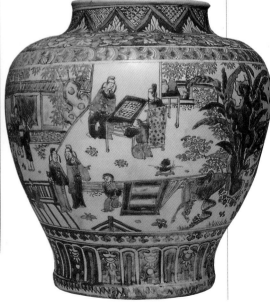

⑩【萬曆・青花五彩梅花洗】

　　直徑30cm，底徑17.7cm，高8cm。內壁繪以水中魚蝦，外壁畫水上蘆雁。內心主題紋飾為雙鹿、雙蝠和八卦文組成的吉祥長壽圖，紋飾繁密，色彩濃艷。底落「大明萬曆年製」青花楷書款。

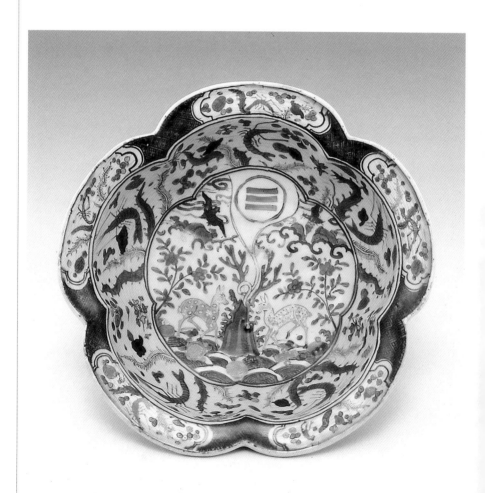

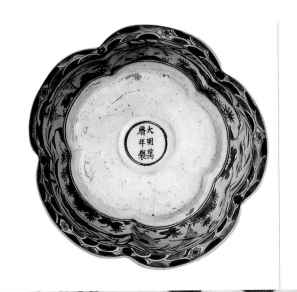

⑩【康熙‧青花五彩龍鳳紋盌】

口徑13.2cm，高6cm。盌心是一戲珠龍
紋，外壁繪兩組穿花龍鳳紋。是清代五彩瓷
的傳統品種，歷朝都有生產。

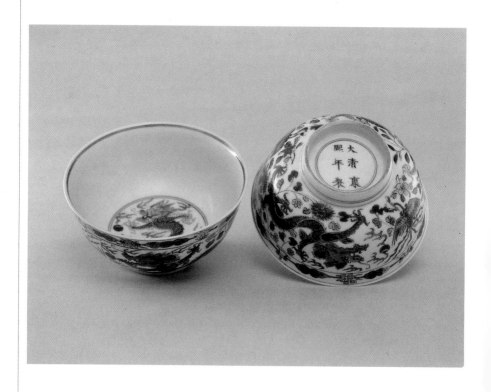

⑩²【康熙・青花五彩花鳥紋筆筒】

　　直徑17.4cm，高14cm。青花作爲一種色彩
畫出山石、苴草、枝葉，再以釉上紅、黃、
褐、綠彩補畫出太陽、花卉、竹子等，富有
蓬勃生機。

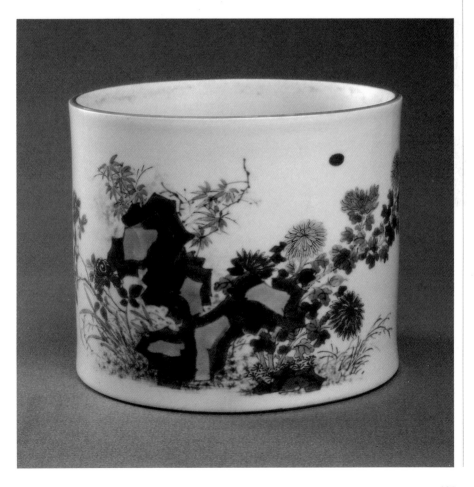

⑩④【康熙・五彩人物花鳥紋瓷磚】

　　長25cm，寬18cm，圓磚直徑20.8cm。瓷磚是用於鑲揷在木製床的三面圍欄上，以圓形磚爲中心，對稱排列兩側。每塊瓷磚正面都繪有一幅歷史人物故事畫面，如「郭子儀子婿滿朝」、「琴棋書畫十八學士」、「趙子龍力救幼主」等畫面，背面飾有春桃、夏蓮、秋菊、冬梅等四季花鳥圖案。畫工精湛，色彩豐富，是一套難得的康熙五彩瓷佳作。

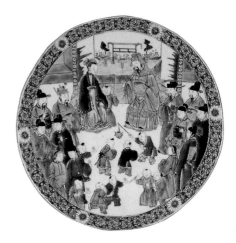

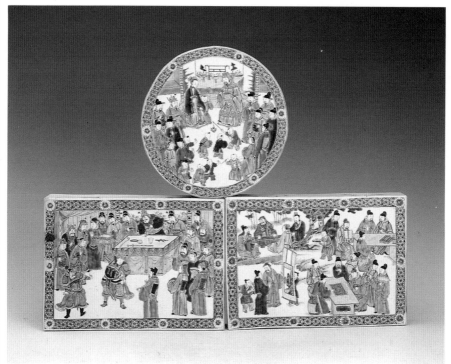

⑩④【雍正‧五彩龍鳳紋盤】

直徑20cm，高3cm。盤內畫五彩正面龍，外壁繪四雲鳳紋，龍鳳翱翔於祥雲之間，翩翩起舞。

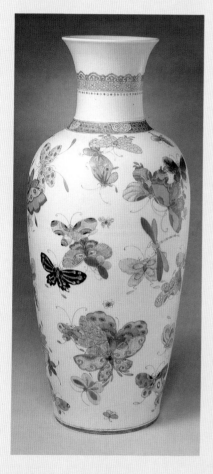

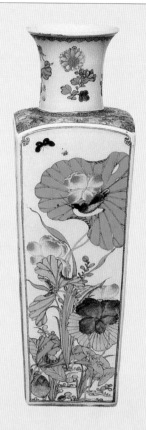

清・康熙　五彩蝴蝶紋瓶
高44cm　北京・故宮博物院藏

清・康熙　五彩花鳥紋方瓶
高46cm　日本・靜嘉堂藏

康熙五彩大型花瓶
氣魄雄偉鎮宅之寶

「康熙五彩」製作很多大型器物，

氣魄雄偉，渾厚結實，也充分顯示當時的製瓷技術。

在很多康熙五彩大型器中，很多形象化，如棒槌瓶、葫蘆瓶、觀音瓶、鳳尾尊等。圓潤凝重，美觀大方。

康熙五彩瓷除大器外，瓷繪比元、明更加精巧，吸收中國繪畫的表現手法，畫面接近國畫的章法與構圖，多為寫實，形象自然生動，像「五彩蝴蝶紋瓶」工筆單描加彩百蝶在一個大瓶上；「五彩花鳥紋方瓶」則是工筆荷塘圖。日本人最喜歡高瓶，用來「鎮宅」、「鎮舘」挺罩得住的。

紅彩早在宋代磁州窯系產品中已大量使用，明代紅彩的使用更加廣泛，如在宣德青花紅彩、成化鬥彩，與嘉萬五彩瓷上，紅彩都是一種重要的色彩。

精妙洪武白地紅彩

南京明故宮出土了「洪武·白地紅彩雲龍紋盤」殘器，盤壁內外各畫兩條五爪行龍和兩朵彩雲，盤心繪三朵紅彩流雲，製作非常精緻。

宣德紅彩比洪武濃艷

明宣德紅彩比洪武時更加濃艷，如宣德時期典型器物「宣德·青花紅彩海獸紋高足盌」，以青花繪海水，紅彩繪海獸遨游於波濤之間，紅彩濃厚凝重。海獸紋、九龍紋是明清青花紅彩的主要裝飾紋樣，見「康熙·青花紅彩九龍紋盤」（圖·105）。

正德紅彩極俱特色

明代紅彩裝飾最有特色的是正德年間的產品，臺北故宮珍藏有幾件正德紅彩器，如正德描紅波斯文盤、正德描紅花菓紋盤、正德描紅纏枝靈芝紋盤，不僅以紅彩描繪花紋圖案，而且

盤底落款也以紅彩書寫「正德年製」四字楷書官窯款，這是正德時期特有的裝飾方式。

康熙的淡描紅彩

康熙時期燒造出一種淡描紅彩的新品種，圖案以仕女僊人形象爲主，例如「康熙·淡描紅彩僊人祝壽圖盌」（圖·106），以細微的色彩變化表現出圖案的微妙之處。這一品種大部分是官窯製品，而且僅見於康熙朝。

作爲單一色彩的使用，紅彩在乾隆時的使用更加廣泛，常見有描繪纏枝花卉紋的甘露瓶、橄欖瓶、龍紋小盃、詩文盃，及青花紅彩龍紋盤等。色調有深淺之分，深者彩厚而光亮不足，淺者彩薄而光澤柔和。如「乾隆·紅彩地花卉紋盌」（圖·107）。

清代後期如珊瑚般紅彩

清代後期青花紅彩器上大量使用呈色淺淡如珊瑚紅的紅彩，如「嘉慶·青花紅彩雲龍紋蓋盒」（圖·108），青花呈色淡雅，紅彩色如珊瑚，十分可愛。

⑩【康熙・青花紅彩九龍紋盤】

直徑22cm，高4.2cm。盤內心是一海水龍紋，外壁則繪九龍紋。青花海水紅彩龍紋裝飾的瓷器，自明宣德以來歷朝都有生產，是明清瓷器的傳統品種。

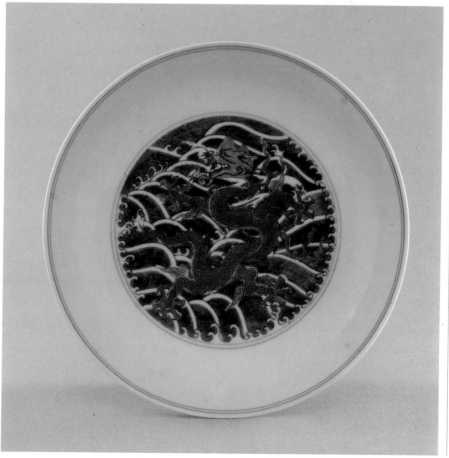

⑩【康熙・淡描紅彩僊人祝壽圖盌】

口徑15cm，高6cm。以淺淡的紅彩細筆描繪出道家八僊、南極僊翁和麻姑等人物形象，少許墨彩、綠彩、赭彩發生畫龍點睛的作用，描繪自然，達到出神入化的境界。

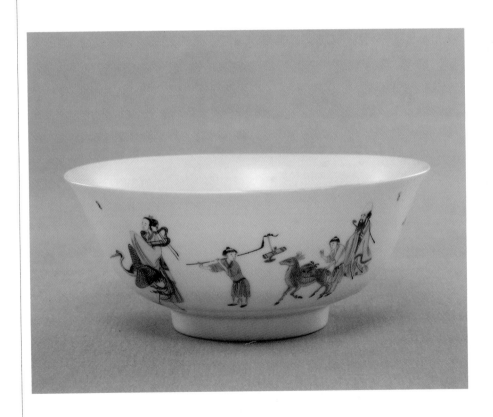

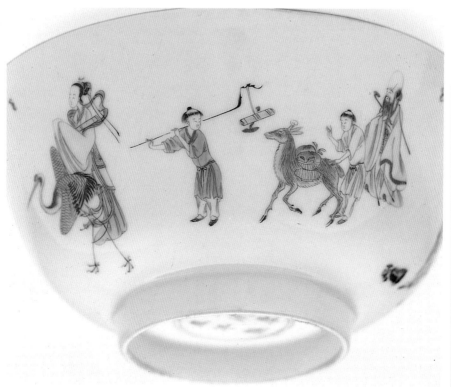

⑩【乾隆・紅彩地花卉紋盌】

　　口徑13cm，高6.7cm。先以紅彩描繪出花
卉輪廓，再將其周圍空間用紅彩覆蓋，產生
出紅地白花互為襯托的藝術效果。

直徑33cm，高13cm。盒內為七分格式，蓋面飾青花紅彩雲龍紋，底書「大清嘉慶年製」青花篆書款。器型之大，製作之精，都是嘉慶官窯器中罕見的。

綠彩，作爲一種色彩裝飾瓷器，始於明代成化年間，在傳世品中多爲弘治、正德年間產品。

明代中期的綠彩色調淺淡，微閃黃色，透明感強，典型器物有「弘治・白地綠彩龍紋盤」、「弘治・白地綠彩龍紋盌」（圖・109）。

清代康熙綠彩龍紋

清代康熙時期單獨以綠彩裝飾的器物，常見的也是繪綠彩龍紋盤、盌，見「康熙・白地綠彩龍紋盤」（圖・110），先在胎上刻劃出龍紋，再施綠彩低溫燒成。

只是龍紋爲清代官窯器上常見的粗壯而呆板的形象，取代了明中期精幹的眼鏡龍的造形，底書「大清康熙年製」六字三行青花楷書款，是康熙晚期官窯器上常用的落款方式。此外，以綠彩裝飾的還有黃釉綠彩、黑地綠彩品種。

「黃釉綠彩」──黃地綠彩紋

是以黃釉爲地色，加繪綠彩紋飾的品種。始於明成化、弘治時期，器型以盤、盌、高足盌爲主，裝飾圖案多見雲龍紋，黃釉綠彩瓷發展到嘉靖時期，產品比以前更加豐富，有方斗盃、盤、盌、高足盌、罐、蓋盒等，刻塡綠彩紋飾也有所增加，除雲龍紋外，還有龍鳳、鳳穿花、纏枝花及嬰戲圖。

而清代康熙、雍正時繼承了這一工藝，「雍正・黃釉綠彩嬰戲圖盌」（圖・111），即是以「嘉靖・黃釉綠彩嬰戲圖盌」爲摹本。《唐俊公陶務紀年表》記載，清雍正十三年的「倣淺黃，燒綠錐花器」，即爲這類器物。

「黑地綠彩」──二次低溫燒成

是清代新創品種，最早見於雍正時期。製作工藝是用黑彩在綠釉器上描繪紋飾圖案，二次低溫燒成。

乾隆時期基本延續雍正時的製作工藝及風格，見「乾隆・黑地綠彩牡丹紋盤」（圖・112）。這類器物主要用於觀賞之用，製作量有限，精緻佳品更是鳳毛麟角。

⑩【弘治・白地綠彩龍紋盌】

外壁繪綠彩龍紋，釉下依稀可見暗刻龍紋圖案，龍的雙目並行排列，是明中期「眼鏡龍」的形象。現藏北京故宮博物院。

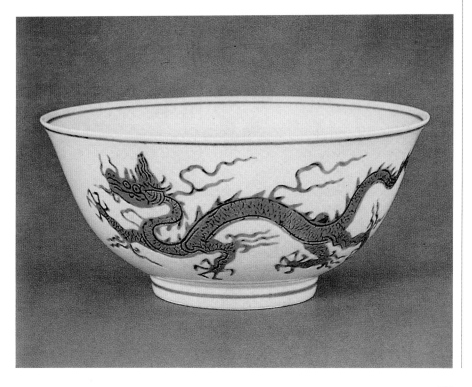

⑪ 【康熙・白地綠彩龍紋盤】

　　直徑17.7cm，底徑10.4cm，高4cm。沿襲明代白釉綠彩器的製作工藝，先在胎上刻畫出龍紋，再用綠彩描畫，白地綠龍，格外清新雅致。

⑪ 【雍正・黃釉綠彩嬰戲圖盌】

　　口徑15cm，高7cm。外壁繪八個孩童，手持各種樂器，擊樂起舞，憨態可掬，情趣盎然。底書「大清雍正年製」官窰款。

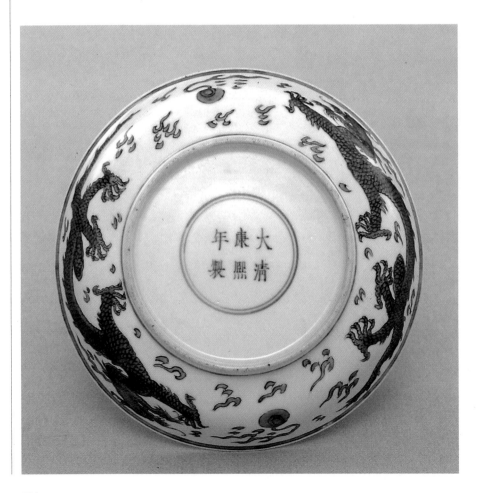

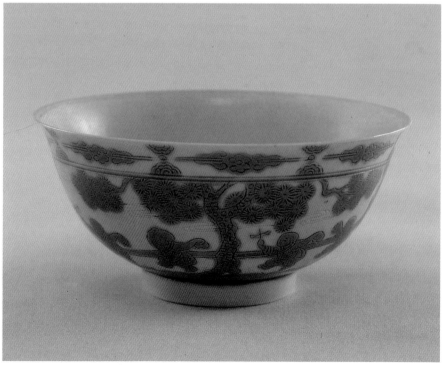

⑫【乾隆・黑地綠彩牡丹紋盤】

直徑18cm，高4.3cm。綠彩打地，再用黑
彩畫出牡丹花紋，並塗蓋花紋外的空間，形
成黑地綠彩圖案，色調雍容華貴，是精緻的
觀賞性器物。

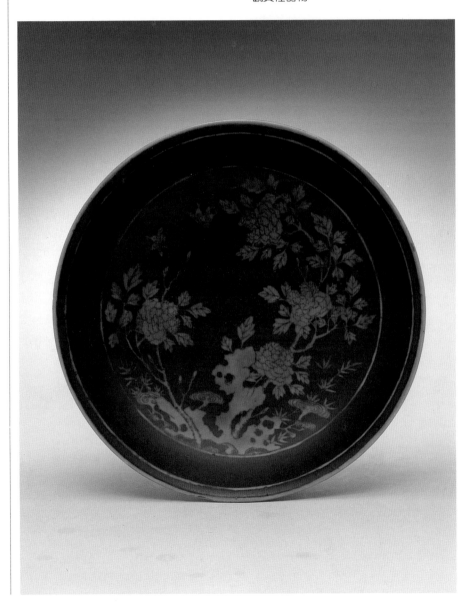

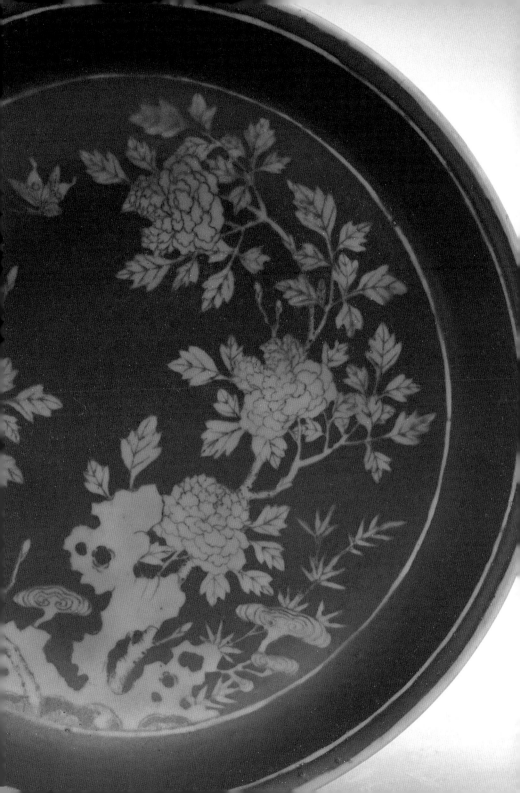

三彩,始於明代中期,是以黃、綠、紫色裝飾爲主的瓷器品種。三彩主要有兩個特徵:一是色彩中絕少使用紅色。古人凡結婚、祝壽時喜用紅色,稱之爲葷事;而喪葬之時禁用紅色,只用白藍黃青等色,稱之爲素事。

「三彩」也叫「素三彩」

因此,不用紅色的三彩又稱「素三彩」。二是三彩瓷多是在已燒成的刻有花紋圖案的澀胎上,加繪相應的彩釉,再在低溫彩爐中二次燒成。

明代三彩瓷中正德年間的產品出類拔萃,如「三彩海水蟾蜍洗」、「三彩纏枝蓮紋長方水僊盆」等,歷來被視爲素三彩的經典之作。

明嘉靖三彩逐漸增多

明嘉靖時期三彩瓷製作逐漸增多,有蓋罐、鼎爐、花觚、繡墩及盌、盤等造形,色調濃重沉悶,彩釉中含有較多的雜質。如「嘉靖・三彩蓮池游龍紋繡墩」(圖・113)。

繡墩又稱「坐墩」、「涼墩」,呈鼓的形制,明代瓷製繡墩墩面微微隆起,與清代繡墩墩面平坦有明顯的區別。這件嘉靖三彩繡墩,其胎質瓷化程度不高,而且是在澀胎上施彩釉低溫燒成,因此胎釉結合不緊,局部有脫落現象。

萬曆三彩製作精良

萬曆時三彩瓷的製作比較精良,尤其是萬曆皇帝的陵墓——定陵出土的幾件素三彩瓷器極爲珍貴,是景德鎮御窰廠專爲陪葬而特製的,其精緻程度在傳世品中很少見。

康熙三彩最盛

清代康熙時期是三彩瓷最爲興盛的時期,在繼承明三彩瓷的基礎上又有創新,製作精細、品種繁多是康熙三彩瓷的特點。康熙三彩瓷主要有白地三彩、黃地三彩、虎皮三彩、墨地三彩等品種。

「白地三彩」——黃綠紫三彩圖

是在胎體上先刻出雲龍、花卉、三菓紋飾圖案,燒成素白瓷後,再精心繪出黃、綠、紫三彩圖案,傳世品以「康熙・白地三彩牡丹紋盌」(圖・114)最典型。

⑬【嘉靖・三彩蓮池游龍紋繡墩】

　　墩面直徑24cm，高36cm。以黃、綠、藍色彩繪蓮池游龍，少許紅彩點綴蓮花花蕊。蓮池游龍是明成化至嘉靖時期瓷器上特有的裝飾圖案，此後很少使用。

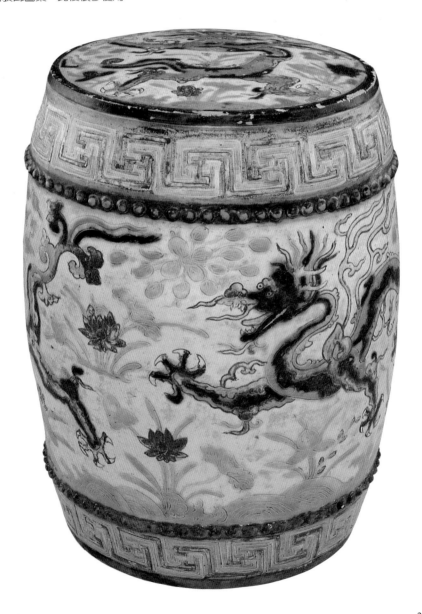

　　白釉地上以黃、綠、赭彩繪牡丹花卉，彩釉下可見暗刻龍紋，色調淡雅，古樸大方，是素三彩的典型器物。現藏北京故宮博物院。

　　直徑13cm，高2.5cm。黃釉為地色，碟內繪雙龍戲珠，外壁畫葡萄紋，底書「大清康熙年製」褐彩楷書款。這一品種在清代歷朝都有生產。

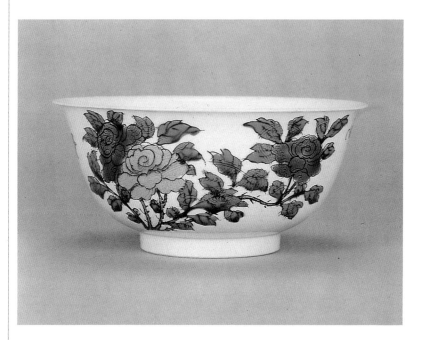

「黃地三彩」──清代傳統品種

　　是以黃釉為色地，加繪黃、綠、紫彩紋飾，傳世品以「康熙·黃地三彩雙龍紋碟」（圖·115）最常見。這是清代傳統品種之一，自康熙至宣統，歷朝都有生產。

「虎皮三彩」──虎皮狀的斑紋

　　是康熙時代比較新穎的品種，是以黃、綠、紫三色釉間隔混雜點染在器物上，經自然暈散，形成不規則、似虎皮狀的斑紋，故稱「虎皮三彩」。

　　常見器型有盤、盌、斗笠盌，這一品種在清末民國時也有做作，真偽區別在於真品釉薄而堅緻，斑紋大小不一，呈自然垂流狀；做品釉質鬆軟，斑紋呆板，為人工點染而成。

「墨地三彩」──深墨勾描花紋

　　是康熙三彩瓷中最名貴的品種。它是先在器物上施以綠釉，復施墨釉，即為墨地，再以濃重的深墨色勾描花紋圖案，填繪黃、綠、紫、白各色，有的在墨地開光內彩繪圖案，製作精緻，色澤古樸典雅。目前國內遺存很少，多數已流散到歐美等國家。

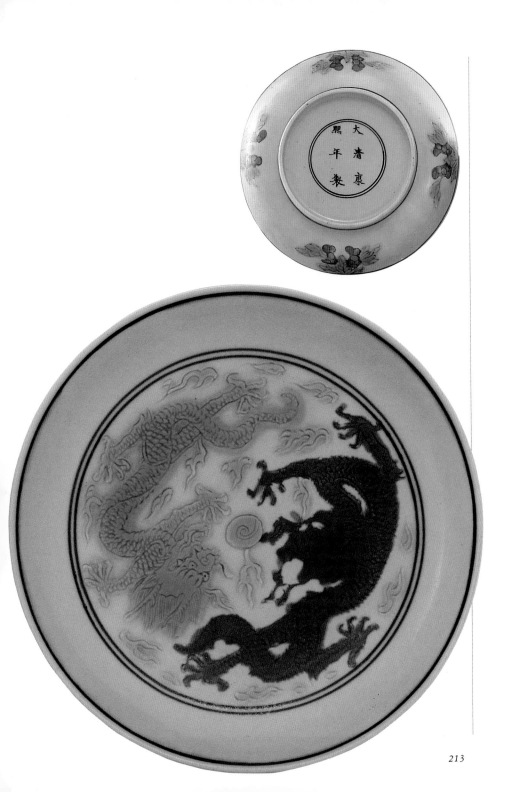

琺瑯彩是清代康、雍、乾三朝極爲珍貴的宮廷御用器，又稱「瓷胎畫琺瑯」，因爲它取法於銅胎畫琺瑯的工藝而得名。

清宮廷用器

始創於康熙時期，其製作方法是先在景德鎮御窯廠燒成精細瓷坯或上等白瓷，運至京師清宮內務府造辦處琺瑯作，由宮廷畫師繪畫，入爐二次燒成。由於琺瑯彩瓷只供宮廷御用，產量低，成本高，故傳世品很少，皆視若珍寶。

康熙琺瑯彩愛以吉祥題材

康熙琺瑯彩使用的是進口的琺瑯彩料，在素燒過的瓷胎上以黃、藍、紅、綠、紫等色爲地，再在色地上彩繪牡丹、月季、蓮、菊等花卉圖案，有的還在花朵中填寫「萬」、「壽」、「長」、「春」字樣，由於彩料較厚，凸於地色之上，富有立體感，這是康熙琺瑯彩的特點。

傳世品以盤、盌、盃及小件瓶類爲主，器底多爲「康熙御製」四字楷書藍料或紅料款，如「康熙·琺瑯彩蓮花紋盌」（圖·116）。

雍正以色地和花卉圖案爲主

雍正早期琺瑯彩瓷製作繼承康熙時工藝，以各種色地和花卉圖案爲主。

雍正中、晚期琺瑯彩的製作主要是白地琺瑯彩瓷，瓷胎潔白，薄如蛋殼，繪畫精細。當時已經可以生產出色彩斑斕的國產琺瑯彩料。

據清宮內務府造辦處檔案記載：雍正六年「新煉琺瑯料月白色、白色、黃色、淺綠色、亮青色、藍色、松綠色、亮綠色、黑色，共九樣。新增琺瑯料軟白色、秋香色、淺松色、黃綠色、藕荷色、淺綠色、深葡萄色、青銅色、松黃色，以上共九樣」。

雍正琺瑯彩瓷改變了康熙時期只畫花卉，有花無鳥的單調圖案，在潔白如雪的瓷器上彩繪花鳥、竹石、山水等各種不同的畫面，甚至把整幅文人畫搬上瓷器，並配有墨彩詩句和紅色印章，成爲集製瓷工藝與詩書畫印於一器的藝術珍品。

雍正的青色山水琺瑯

雍正琺瑯彩瓷的高度發展，與雍正本人對琺瑯彩瓷的偏愛和提倡有關，他多次諭示琺瑯彩瓷的製作，極力倡

盌內施白釉，素白如雪。外壁以紅釉打地，上繪出水荷花，分別以素白、明黃、粉紅、淡藍四種色彩繪出花瓣，絢麗多姿；綠色的荷葉，莖脈分明，栩栩如生。是康熙琺瑯彩瓷中的上品。現藏北京故宮博物院。

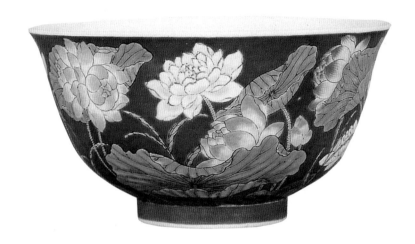

導水墨及青色山水琺瑯彩的燒製。

雍正琺瑯彩瓷落款以「雍正御製」、「雍正年製」藍料款最常見。「雍正・琺瑯彩雉雞牡丹紋盌」（圖・117）是其代表作。

乾隆琺瑯彩瓷加入書法

乾隆琺瑯彩瓷繼續發展了康、雍時的工藝，在山水、花鳥畫面之外，書寫與畫面相配的題詩，詩的引首或句末有朱文和白文的胭脂水或是抹紅印章。

部分琺瑯彩瓷的畫面完全模倣西洋畫意，以西洋仕女題材最為突出，採用了西洋油畫的繪畫技巧，結合中國繪畫風格，塑造出完美的藝術作品。

乾隆時期琺瑯彩瓷的造形與前朝相比，更加豐富，各式瓶、壺、合歡瓶等奇異造形，大量出現，乾隆琺瑯彩瓷以「乾隆年製」藍料款為主。

造形端莊秀美，胎體輕薄潔白，釉面光潤細膩，外壁繪雉雞牡丹紋，並配有五言詩句，盌底以藍料彩書「雍正年製」雙方框款，是珍貴的御用瓷器。現藏北京故宮博物院。

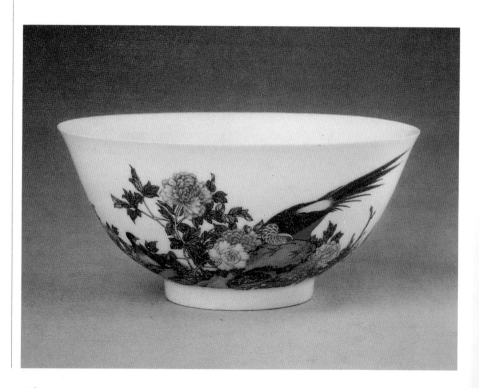

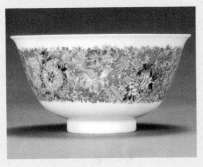

參考資料㉒

清‧乾隆　琺瑯彩花鳥紋題詩碗
1985年5月21日　蘇富比香港春拍
口徑：11.3cm　編號：27
拍出價：110萬港幣

清‧雍正　琺瑯彩花鳥紋題詩碗
1989年11月14日　蘇富比香港秋拍
口徑：8.1cm　編號：314
拍出價：1650萬港幣

清‧雍正　琺瑯彩花卉紋碗
1981年11月25日　蘇富比香港秋拍
口徑：10cm　編號：278
拍出價：93萬港幣

清‧雍正　琺瑯彩花卉紋對碗
1991年10月29日　蘇富比香港秋拍
口徑：10.8cm　編號：253
拍出價：605萬港幣

琺瑯彩花鳥對碗
集天下精英之作

　　清康熙、雍正二朝，二位皇帝都酷愛琺瑯彩，直接干預製作，並命怡親王負責「養心殿」的工藝師郎中海望，員外郎沈崳，製瓷專家唐英，集全國工巧名匠在「大內」供職，共同爲皇帝製作高度精美琺瑯彩。

　　由景德鎮新燒細白瓷作胎體，動用雍和宮庫和宮內庫房舊存脫胎白瓷，在北京故宮造辦處、圓明園造辦處及怡王府籌三處設窯燒彩，其造形、紋飾、款識的設計，皇帝親自過目，要求極高。

　　帝王要求嚴格，並親自審閱，精工精美作品很多，這兒有一件乾隆、三件雍正琺瑯彩碗，幾年前拍賣會中屢創佳績，第二件「琺瑯彩花鳥紋題詩碗」，拍到1650萬港幣，很多人間有沒有搞錯，沒有錯，錯在您手上沒有貨。

◎清代・粉彩瓷

粉彩是受琺瑯彩影響創造出的釉上彩新品種。康熙晚期已有少量粉彩製作，五彩瓷上出現了用胭脂紅裝飾的花朵圖案。

胭脂紅是以金呈色的彩料，最早來源於進口琺瑯彩料，胭脂紅的使用是粉彩瓷製作的標識。到雍正時期，粉彩成為瓷器生產的重要品種，以後歷朝都有生產。

粉彩燒製三個階段

粉彩瓷的生產經歷以下三個階段：

雍正粉彩製作精細，色彩艷麗，歷來被稱為粉彩之上品。

乾隆、嘉慶、道光三朝粉彩瓷，裝飾趨於繁縟華麗，色彩淡雅與濃艷並存。

同治、光緒、宣統三朝粉彩則以濃艷的裝飾為特色。

雍正粉彩的白地彩繪

雍正粉彩以白地彩繪為主，其製作工藝是在彩繪人物服飾或花朵圖案之前，先用含砷的「玻璃白」打底，或在彩料中摻以鉛粉，有意減弱色彩的濃艷程度，使之更加柔和淡雅，繪畫採用傳統繪畫中的「沒骨」畫技法，

突出陰陽向背，濃淡相間，層次清晰，富有立體效果。

雍正粉彩繪有各種人物、花鳥、山水圖案，尤其以花卉見長，「虞美人」是最常見的花卉圖案，見「雍正・粉彩花蝶紋盌」（圖・118）。

在雍正粉彩瓷上還時常使用過枝花圖案，花紋由外壁向上延伸，越過器物口沿，擴展到器內，形成一幅完整的畫面，「雍正・粉彩八桃紋盤」（圖・119）是這種裝飾的代表性器物。

這一品種在清末、民國時期皆有做製，或是在舊瓷胎上加彩的偽作，做品大多呈色過艷或過淡，色彩過度不自然，彩料含粉質多，易產生剝落現象。

雍正粉彩的製作深受當時琺瑯彩的影響，墨彩山水、青綠山水的裝飾技法在雍正時尤為突出。墨彩山水與琺瑯彩中的藍彩、紅彩山水相近，層次分明，格調高雅，如傳統水墨山水畫，見「雍正・墨彩山水圖雙陸尊」（圖・120），雙陸尊是雍正時期較特殊的觀賞性器物造形。

清初四王山水也入琺瑯彩

清初「四王」的青綠山水畫風格，

⑩【雍正・粉彩花蝶紋盌】

　　直徑18cm，高7.5cm。在潔白如雪的瓷胎
上，一側彩繪以昂首怒放的花朵和含苞欲
放的花蕾，紅花綠葉相映成趣；另一側有
兩隻翩然起舞的蝴蝶，一派生機盎然、欣欣
向榮的景象。

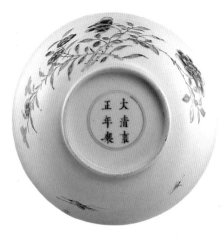

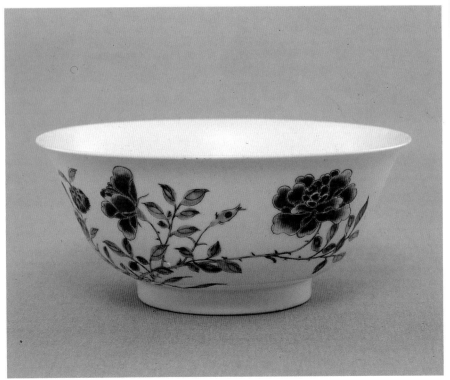

⑪⑨【雍正・粉彩八桃紋盤】

直徑21cm，高4cm。結滿碩菓的桃枝自外壁延伸至盤內，赭色彩料點染的桃樹枝幹形象逼真，深淺不同的黃、綠彩將樹葉裝飾得更加真實，幾隻翩然飛舞的紅蝠填補了畫面一角的空白，整幅畫面均衡協調。

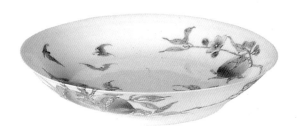

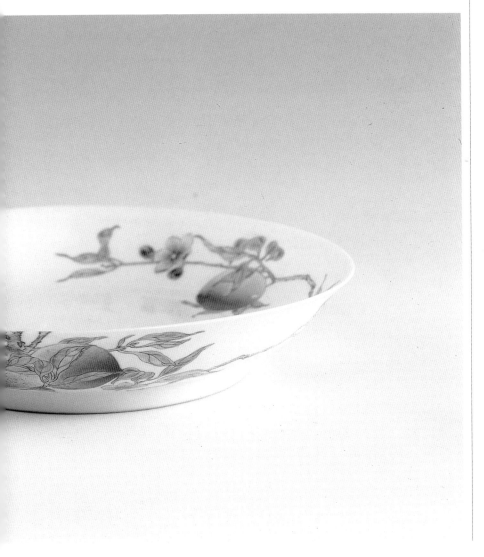

226

口徑3.6cm，底徑10.4cm，高22cm。圖案
精緻，以纖細的畫筆直接繪出淺淡的墨彩
紋飾，畫面局部點染少許紅、藍、綠彩，令
圖案更加淡雅宜人。

⑫【雍正・粉彩山水圖墨床】

　　長22cm，寬15.6cm，高6cm。造形新穎，以淺淡的藍色彩料點染出一幅濃郁茂盛的山水圖畫，畫中人物駕舟訪友，富有鄉間田野的生活情趣。

⑫【乾隆・粉彩開光山水圖壁瓶】

　　口徑6cm，腹徑12cm，高20.4cm。白地彩繪鳳尾花紋，腹部開光內繪青山綠水，色調青翠，遠山近景盡收眼底。頸部配有描金雙蝠耳裝飾，瓶口內及底足內皆施淺淡的湖水綠釉，很有時代特色。

也被形象地運用到雍正粉彩瓷器的裝飾上，「雍正・粉彩山水圖墨床」（圖・121），墨床本是書案桌面上的擺設，精妙的畫面，淡雅的色彩，使它顯得更加與眾不同，別致新穎，極其難得。

乾隆粉彩色彩濃艷

乾隆時期粉彩製作更加廣泛，與雍正朝相比，又有新的發展，色彩之濃艷，紋飾之華麗都超過了雍正粉彩，但卻顯得過於繁縟堆砌，失去雍正時期那種清新秀麗、飄逸優雅的風格。

乾隆粉彩器常以白地開光或色地開光的形式，填繪主題紋飾，彩繪的山水、花卉等圖案，均以當時畫家的作品為藍本，兼揉西洋繪畫技法，勾染運筆富有立體感，如「乾隆・粉彩開光山水圖壁瓶」（圖・122）。壁瓶是乾隆時期的一個特色品種，是壁瓶生產的鼎盛時期。

創新的色地粉彩

色地粉彩是乾隆時期新創品種，多以金彩勾畫紋飾輪廓，繪工精細，製作巧妙，甚至達到了銅胎琺瑯器的效果，如「乾隆・粉彩描金八寶紋鼎爐」（圖・123）是乾隆粉彩器中之珍品。

乾隆時期瓷器造形之豐富超過了以往歷代，大小器物製作精緻，各種新奇器物應有盡有，特別是小件文具和玩賞品製作更加精美巧妙，令人愛不釋手。

以清代盛行的鼻烟壺為例，品種之多，式樣之廣，製作之精，都是非乾隆朝莫屬，乾隆皇帝曾親下諭旨令燒造鼻烟壺。「乾隆・粉彩描金御製詩文鼻烟壺」（圖・124）是當時官窰鼻烟壺之精品。

粉彩的「乾嘉」說

嘉慶初年，御窰廠的燒製仍沿襲乾隆舊制，瓷器品種、器物造形、圖案紋飾均與乾隆時期相近，因此有「乾嘉」之說。

乾隆時盛行的白地粉彩鳳尾紋裝飾在嘉慶時仍大量使用，如「嘉慶・粉彩福壽紋如意耳尊」（圖・125）。

乾隆時期粉彩器上青綠山水及山水人物圖案較多，色彩豐富，層次分明，山石樹木暈染自如，「嘉慶・粉彩山水人物圖瓶」（圖・126）繼承了這一裝飾特點，瓶裡口及器底一如乾隆粉彩器施有綠色彩釉，色調比乾隆時略深。

道光淡雅裝飾濃艷色地

道光粉彩兼收雍正、乾隆粉彩之特色，淡雅型花卉裝飾與濃艷型色地粉彩並存。以製作工藝可分為色地、白地粉彩兩大類。

乾隆、嘉慶時盛行的色地軋道開光粉彩器，在道光時期仍有大量生產，見有紅、黃、藍、綠、紫等色地，類似「道光‧粉彩軋道開光山水圖盌」（圖‧127）的產品，在乾隆、嘉慶、道光三朝都有生產，而且色彩、紋飾相近，是一種傳統的粉彩製品，這類器物常以其所書年代款識來區分。

若無款識，可比較其胎體的製作工藝，道光時期胎體比較笨厚，白釉泛青，釉質鬆軟。

道光色地粉彩中還有一種比較新穎的品種，採用了套色工藝，產生有如琺瑯彩瓷的效果，如「道光‧粉彩花卉紋盌」（圖‧128），極富有立體效果，與康、雍時期的色地琺瑯彩瓷相近。

道光白地粉彩瓷

道光白地粉彩瓷的特點是，色調淺淡，裝飾以大量花卉、瓜菓、草蟲和嬰戲圖案，如「道光‧粉彩嬰戲紋調羹」（圖‧129），花卉圖案吸收了雍正粉彩清新淡雅的風格，如「道光‧粉彩花卉紋小口尊」（圖‧130）。

北京故宮博物院收藏有極其相似的一件「粉彩‧四季花小口尊」，也署「道光丁未定府行有恒堂製」款，兩者同屬一類產品。

「定府行有恒堂」款的瓷器是皇親國戚定燒的專用器物，燒製一般都很精細，與官窯器不相上下。嘉慶、咸豐時也有少量署同樣款識的產品。

咸豐朝，政治腐敗、經濟衰退，景德鎮製瓷業受到很大沖擊，官窯傳世品數量有限，甚為難得，「咸豐‧粉彩十八羅漢圖盌」（圖‧131）是典型的官窯粉彩器。

十八羅漢圖在瓷器上大量使用有兩個階段：一是明末清初的青花瓷器；二是清代後期的粉彩瓷。

清晚期的這類瓷器有共同的特點，即彩釉呈色、紋飾布局、人物形象如同出自同一藍本。

清末三朝粉彩已漸夕落日沉

同治、光緒、宣統三朝是清代粉彩瓷生產的尾聲。

同治官窯粉彩瓷可分為兩大類：一是同治七年為皇帝大婚燒造的瓷器；

⑫【乾隆・粉彩描金八寶紋鼎爐】

直徑17cm，高22cm。綠彩釉爲地色，器身滿繪寶相花托「八寶」紋，爐口沿及雙耳布滿二方連續的雲雷紋，所有花紋均用金彩勾邊，口沿以金彩書寫「大清乾隆年製」篆書款。酷似銅胎掐絲琺瑯器的效果，真假難辨，維妙維肖。

❿【乾隆・粉彩描金御製詩文鼻煙壺】

寬4.5cm，高5.3cm。以珍珠狀松石綠釉為地，腹部凸起部分塗描金彩，形成特殊的開光圖案。一側彩繪牡丹花卉，另一側書御製詩文，口沿及足部塗有金彩，底書「乾隆年製」紅彩篆書款。

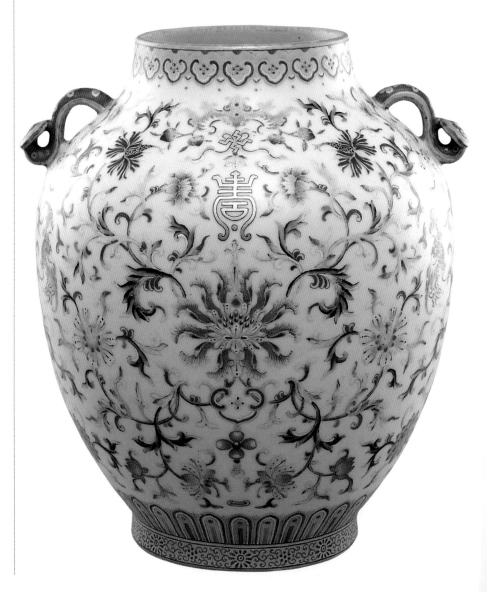

⑫【嘉慶・粉彩福壽紋如意耳尊】

口徑9cm，腹徑19cm，高21cm。外壁滿繪寶相花和鳳尾紋，並書金彩「壽」字。肩部飾有如意形雙耳，寓意「福貴長壽」。

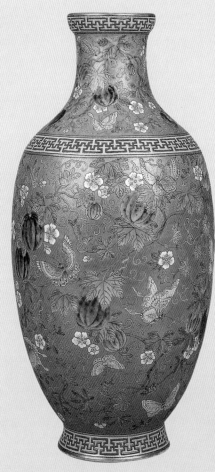

參考資料㉓

清‧乾隆　牙黃地描金粉彩瓜蝶紋瓶
1993年3月23日　佳士得香港春拍
高：40.5cm　編號：757
拍出價：123萬港幣

清‧嘉慶　粉彩花卉紋對碗
1993年3月23日　佳士得香港春拍
口徑：8.6cm　編號：758
拍出價：9萬7千港幣

千姿百態繁縟華麗
祥瑞吉慶年年太平

　　乾隆官窰粉彩瓷的紋飾，都以「大內」送來圖樣或皇帝旨意設計。

　　據內務府《乾隆記事檔》中記載：「乾隆八年十二月初九太監胡世傑交御傳旨唐英，燒造膳碗，年節用三羊開泰、上元節用五谷豐登、端陽節用艾葉靈符、七夕用鵲橋仙渡、萬壽用萬壽無疆、中秋節用丹桂飄香、九月九用重陽菊花之美，尋常賞花用萬花獻瑞，俱按時令花樣燒造，五彩要各色地林，每十件地林要一色按節，每樣先燒造十件，欽此」。

　　綜觀乾隆色地粉彩瓷器的紋樣，以八仙、吉祥、三友、花果、牡丹、菊花、瓜果……組成的祥瑞吉慶，美意延年內容圖案。這種千姿百態造形，繁縟華麗圖案，也顯現清宮太平年年的禱望。

　　嘉慶更花團錦簇，愛把各種花卉、花果、花鳥、花蝶、瓜蝶……擁簇在器皿上，塞得滿滿的，好一幅「百花不露地」。

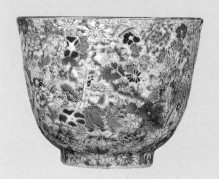

㉖【嘉慶・粉彩山水人物圖瓶】

口徑12cm，高31.5cm。腹部描繪了一幅美麗壯觀的景象，青翠山林，茫茫蒼海。畫面一側是「仙人議壽」，另一側是「海屋添籌」，有如人間僊境，充滿神秘色彩，綠色彩釉底書「大清嘉慶年製」紅彩款。

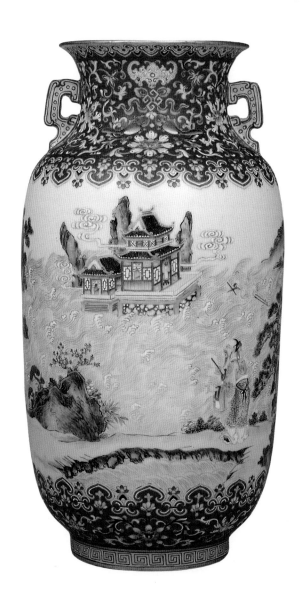

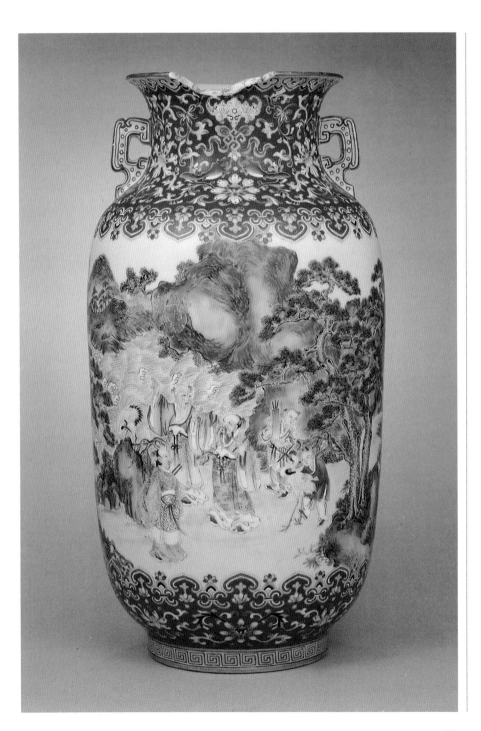

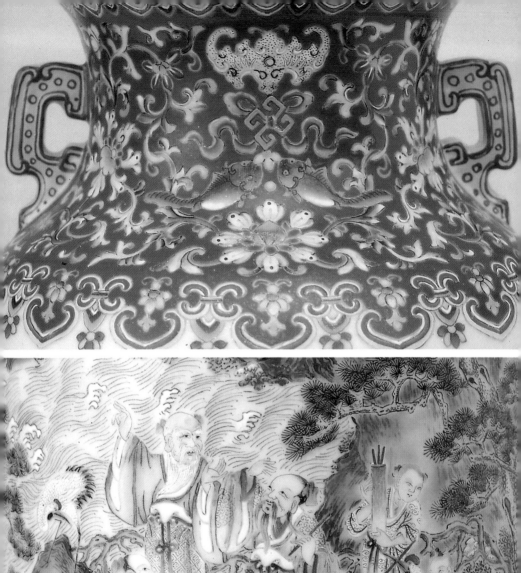
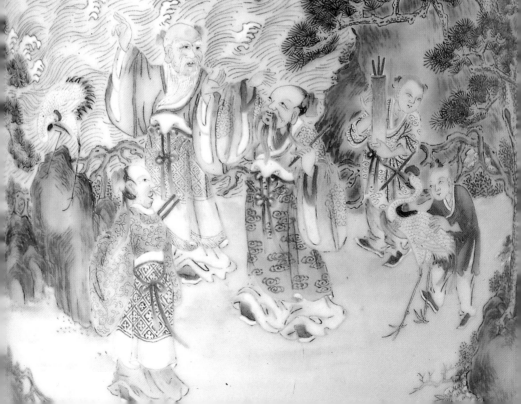

口徑15cm，高6.1cm。胭脂紅底釉上剔劃出淺淺的忍冬草紋，稱為「軋道」。在四個圓形開光內填繪墨彩、粉彩四季山水圖，底書「大清道光年製」篆書款，是清代粉彩的常見品種。

口徑11cm，高6cm。盌內素白，外壁施紅彩釉，並留出空間填飾嬌艷的黃釉，再於黃釉、紅彩釉地上彩繪牡丹花和鳳尾紋，富有立體效果，與康熙、雍正時期的色地琺瑯彩瓷相近，是道光時期比較新穎的品種。

241

⑭【道光‧粉彩嬰戲紋調羹】

長19cm，寬5cm。調羹內畫頑童背桃圖，小童身著赭衣、藍褲，背着碩菓纍纍的桃枝，色彩的映襯，使鮮桃更加誘人，羹外繪五只紅蝠，在絢麗的彩雲中飛舞。孩童、仙桃、紅蝠、祥雲構成了「福、壽、祿」圖景。中間書「愼得堂製」紅彩楷書款。

⑮【道光‧粉彩花卉紋小口尊】

口徑5.3cm，腹徑15cm，高15.4cm。主題紋飾是一幅四季花卉圖案，牡丹、桃花、玉蘭等爭相吐艷，春意盎然。底有「道光丁未春定府行有恒堂製」暗刻款，是道光時期專為定王府燒製的器物。

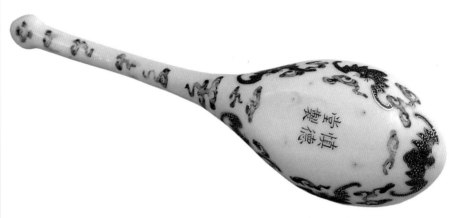

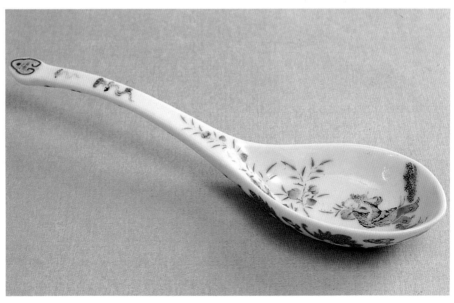

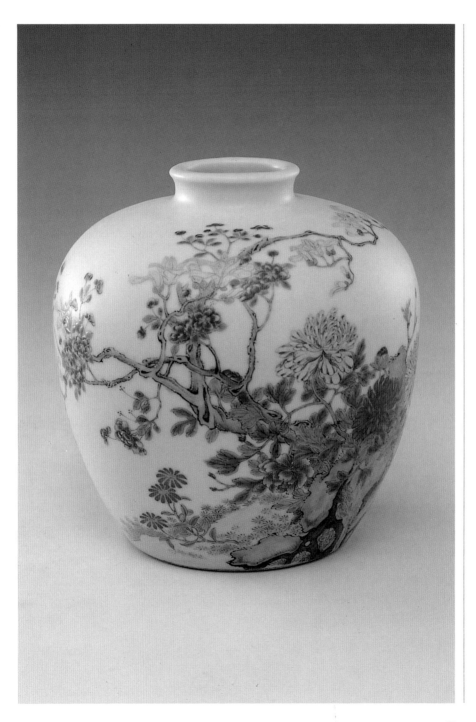

⓭【咸豐·粉彩十八羅漢圖盌】

直徑17.2cm，高7cm。外壁繪有十八個姿態各異的羅漢，有的大肚雍容，容納天下難容之事；有的笑容可掬，笑盡世間可笑之事；有的虎目圓睜，怒視人間不平之理；有的托腮靜思，理清來日之因緣，……大度、脫凡、超然的神態，被描繪得淋漓盡致。

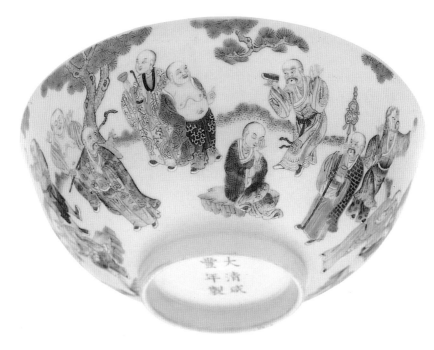

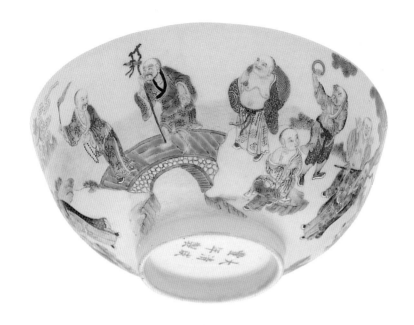

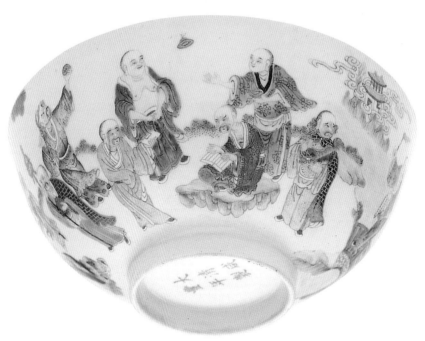

⓲【同治・黃地紅彩百蝠盤】

　　直徑22.3cm，高5cm。盤外飾粉彩花卉圖
案，盤內繪黃地紅彩百蝠圖，象徵着「福壽
延年」。這是同治皇帝大婚時使用的器物，
明黃地，紅彩蝠，綠葉紅花，一派喜氣。

另一類是爲慈禧燒造的「體和殿」款瓷器。

同治七年，皇帝大婚，景德鎮特意燒造出一批瓷器，其中絕大多數是黃釉粉彩器，紋飾內容多是萬壽無疆、金雙囍、百蝠紋、喜鵲登梅等圖案，器型以各式盤、盌、碟等爲主，如「同治·黃地紅彩百蝠盤」（圖·132）。

同治年間「體和殿製」瓷器

同治年間燒造，署「體和殿製」款識的瓷器，有青花、粉彩、墨彩等品種，「體和殿」是同治生母慈禧居住儲秀宮時的用膳之處，落有此款的瓷器是專爲慈禧燒造的，見「同治·粉彩花卉紋蓋盒」（圖·133）。

光緒「大雅齋」款粉彩

至光緒時期的粉彩瓷也可分爲兩大類：一類是帶有「大雅齋」款的瓷器；另一類是典型的官窰器物。

光緒年間爲慈禧太后燒製的專用瓷器，皆落有「大雅齋」紅彩款，並配有「天地一家春」的紅彩篆書橢圓形圖章款，落款部位在器物主題畫面之上。「光緒·墨彩花卉紋花盆」（圖·134），畫面清新淡雅，與當時的其他粉彩器濃艷的色澤有明顯的區別。

「大雅齋」款的粉彩器中也有不少色地粉彩，以黃、淺綠、藕荷色等彩色爲地，畫面內容以鸚鵡、藤蘿花等花鳥畫爲主，如「光緒·粉彩牡丹藤蘿紋盌」（圖·135），紋飾中的花卉圖案，是受清代畫家惲南田等人畫風的影響，這種裝飾深受慈禧的喜愛，因此大量出現在光緒官窰器上。

民國初年有大量倣製「大雅齋」款的色地粉彩器，雖倣製精細，但釉面過厚，釉色不均，畫意呆板，有形無神。

光緒、宣統時期傳統官窰粉彩器，以圖案規範、製作精細的白地彩繪瓷器爲主，常見紋飾有龍鳳紋、夔鳳牡丹、萬壽無疆、江山萬代、百蝠紋、百蝶紋、西蕃蓮等圖案。「光緒·粉彩百蝶紋賞瓶」（圖·136）是清末官窰粉彩器的代表作。

清代官窰粉彩款識

清代官窰粉彩瓷器款識的書寫形式可分爲三個階段：康熙、雍正爲第一期；乾隆、嘉慶、道光爲第二期；咸豐至宣統爲第三期。

康熙粉彩署官窰款的傳世品很少，

❸❸【同治・粉彩花卉紋蓋盒】

　　直徑16cm，高8.5cm。蓋盒外壁通繪黃地
粉彩花卉紋，色彩絢麗嬌艷，盛開的牡丹和
待放的花蕾遙相呼應。盒底書「體和殿製」
四字篆書紅彩款。

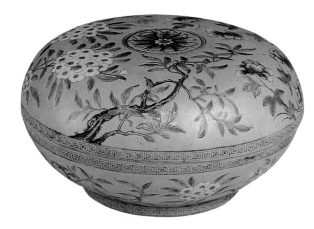

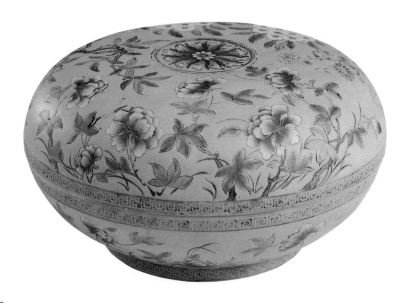

⑬【光緒・墨彩花卉紋花盆】

口徑11.4cm，高8cm。其外壁繪墨彩花卉紋，花朵圖案以白釉描畫，少許黃色輕輕點染層層花瓣之中，為花之脈胳。盆沿外撇，飾以藍彩雲雷紋。整個器物給人以清新、淡雅的感覺。圖案空白處落紅彩「大雅齋」楷書款和「天地一家春」橢圓形印章款，是特為慈禧燒製的器物。

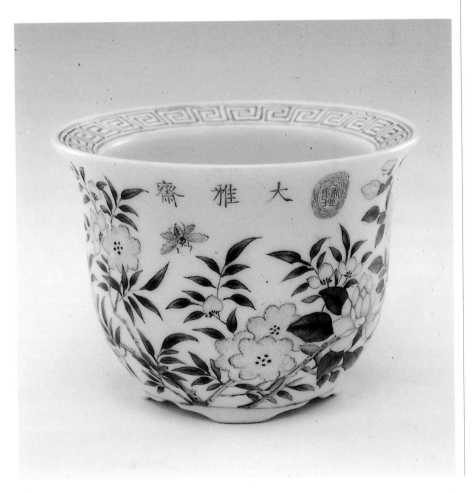

⑬【光緒・粉彩牡丹藤蘿紋盌】

口徑17cm，高5.5cm。湖水綠釉為地色，上繪紅牡丹、紫藤蘿，藤蘿從外壁越過盌沿，延伸到內壁，呈過枝花狀。盌沿飾以金彩，口沿外落有「大雅齋」和「天地一家春」紅彩款。為慈禧之御用品。

⑬【光緒・粉彩百蝶紋賞瓶】

口徑10cm，腹徑25cm，高39.5cm。瓶身彩繪百蝶圖，色彩豐富，形態各異。這種近似錦紋裝飾的圖案，在晚清官窯瓷品上大量使用。

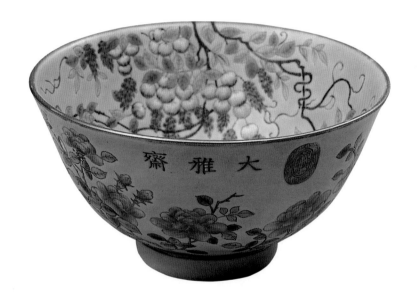

僅見「大清康熙年製」六字三行楷書款，是康熙晚期官窯器的常用款式。

雍正粉彩以「大清雍正年製」六字兩行楷書款為主，多數款識之外圍以雙圈，極少數倣成化款式，款外圍以雙框。

從乾隆朝開始，篆書款成為主要書寫方式，嘉慶、道光兩朝帝王年號款也沿襲乾隆舊制，以六字三行篆書款最常見。

這三朝官窯粉彩器上，僅有少量堂名款以楷書書寫，如乾隆時的「彩華堂製」、「敬畏堂製」。嘉慶、道光時的「行有恒堂」、「慎得堂製」等。

咸豐時期又恢復了以楷書書寫的落款方式，書「大清咸豐年製」六字兩行楷書款。此後的同治、光緒、宣統朝官窯瓷器皆採用這一方式。

中華陶瓷導覽 ❶

中國明清瓷器

王光鎬	主編
閻冬梅	撰文
楊京京	攝影

執行編輯◉	龐靜平
參考資料◉	編輯室
法律顧問◉	北辰著作權事務所
◉	蕭雄淋律師
發 行 人◉	何恭上
發 行 所◉	藝術圖書公司
地　　址◉	台北市羅斯福路3段283巷18號
電　　話◉	(02)362-0578・(02)362-9769
傳　　眞◉	(02)362-3594
郵　　撥◉	郵政劃撥 0017620-0 號帳戶
南部分社◉	台南市西門路1段223巷10弄26號
電　　話◉	(06)261-7268
傳　　眞◉	(06)263-7698
中部分社◉	台中縣潭子鄉大豐路3段186巷6弄35號
電　　話◉	(04)534-0234
傳　　眞◉	(04)533-1186
登 記 證◉	行政院新聞局台業字第 1035 號
定　　價◉	480 元
初　　版◉	1996年 6 月30日

ISBN 957-672-238-1